일러스트레이터의 물건

일러스트레이터의 물건

오연경 글·그림

미메시스

WORK THINGS

MAKE
ME
KITSCH
SLY

BEAUTY ITEMS

TOYS

오차노미즈 미술학교의 1학년은 제로 워크부터 시작한다. 말 그대로 기초에서 하나씩 배워 가는 과정이다. 오전 세 시간, 점심을 먹고 또 다시 세 시간을 꼬박 그림에 매달리지만 선생님들은 직접 가르쳐 주지를 않는다. 겨우 반년 일본어를 배우고 바로 입학한 학교 유일의 유학생도 예외는 없다. 난생 처음 하는 목탄 데생과 누드 크로키, 정물 수채화 시간마다 미궁에 빠졌다. 안절부절 발만 동동거리면, 그제야 선생님은 한마디 건넨다. 「알 때까지 그려 봐!」 주변 눈치를 살피니 재료부터 틀렸다. 목탄은 굵기에 따라, 태운 장작에 따라 종류가 다르고, 목탄 심을 제거하는 작은 청소 솔이 있는가 하면 목탄선을 부드럽게 문지르는 종이 붓도 따로 있었다. 그때마다 학교 입구에 자리한 〈툴스〉 화방에 내려가거나 역 근처의 대형 화구 전문점 〈레몬가스이〉로 달려가기 일쑤였다. 1학년 때는 화방 점원에게 많은 걸 배웠다. 하지만 어디까지나 이론에 그치기 마련이라 실제 써보고 판단해야 하는 건 오롯이 내 몫이었다. 화방에 나열된 수많은 도구를 더듬어 가며 미술 공부를 예습했고, 갈 곳 잃은 초조한 마음을 가라앉힌 것도 화방용품 덕분이다. 같은 아크릴 물감이라도 생김새에 따라 예쁘거나 미웠으며, 스케치북 표지는 그림이 있느냐 없느냐에 따라 인상이 달라진다. 그때는 겉모습으로 모든 걸 판단했다. 학교에서는 온종일 종이만 쳐다보니 띠 동갑 아래의 동기들과 쉽게 친해지지 못하고 그림은 그림대로 제일 아래 C그룹 – 똑같이 여성 누드를 그려도 이 그룹엔 우주인이 있는가 하면 입체파 여자도 등장하는데, 내가 그린 여자는 죄다 비만이었다 – 에만 머물렀다. 외롭고 고단한 일상이었다. 떠밀리듯 기숙사로 돌아올 때면 적적함에 휩싸여 환하게 불 밝힌 역 앞 슈퍼마켓에 들렀다. 어제는 음료수 코너를 훑었으니 오늘은 목욕용품을 읽을 차례다. 마음에

들면 하나씩 산다. 기준은 〈첫 눈에 반한 것〉. 화려한 색채를 사용한 세제 통은 그래픽
아트를, 붓으로 쓴 큼직한 한자는 타이포그래피를, 미끈한 다리를 드러낸 무희 샤워 젤은
일러스트레이션을, 그렇게 물건에서 디자인을 배우며 도쿄를 조금씩 알아 갔다.
시간이 흘러 2학기 스케치 수업 때 가방 속 물건을 내 식대로 그린 적이 있다. 그날
처음으로 칭찬을 받았고, 선생님은 〈스스로 알아낼 것〉의 다음 단계로 〈많이 그릴 것〉을
요구하였다. 3년간 그렇게 물건을 그리며 졸업 때는 도쿄에서 산 물건들만 모아서
일러스트 포스터로 만들었다. 선생님이 마지막으로 당부한 말은, 매일 그릴 것, 그리고
도망가지 말 것이었다. 여기 『일러스트레이터의 물건』에 나온 온갖 물건들은
일러스트레이터가 된 후, 사거나 모으거나 선물로 받거나 어디선가 주워 왔거나 한
것들이다. 물건을 고르는 기준은 여전히 〈예쁜 것〉이어서 실생활에서는 쓸모없을 때도
많다. 뮤즈로 모셔 온 물건들을 이제야 하나씩 그려 가며 예전 미술학교의 원칙을
떠올렸다. 많이 그릴 것, 매일 그릴 것, 그리고 도망가지 않을 것. 혹시
당신이 사회학자라면 이 책을 30대 독신녀의 소비 패턴에 참조할
수 있을 테고, 나와 같은 저장강박증 - 『잡동사니의 역습』에서
저자들은 원인을 〈유전〉으로 결론 내리는데 부모가
저장강박이 없다면 다음은 조부모, 아니라면 그들의
사촌까지도 찾아볼 것 - 이라면 동지애를 느낄지도 모른다.
또, 당신이 어딘가로 여행할 계획이라면 여기 소개된
물건에서 엉뚱한 팁을 얻을 수 있을 테고, 미메시스의 열혈
독자라면 출판사의 과감한 선택에 놀랄지도 모른다.
즐겁게 그렸으니 좋은 아이쇼핑이 되기를.

일러스트레이터 오연경

WORK

THINGS

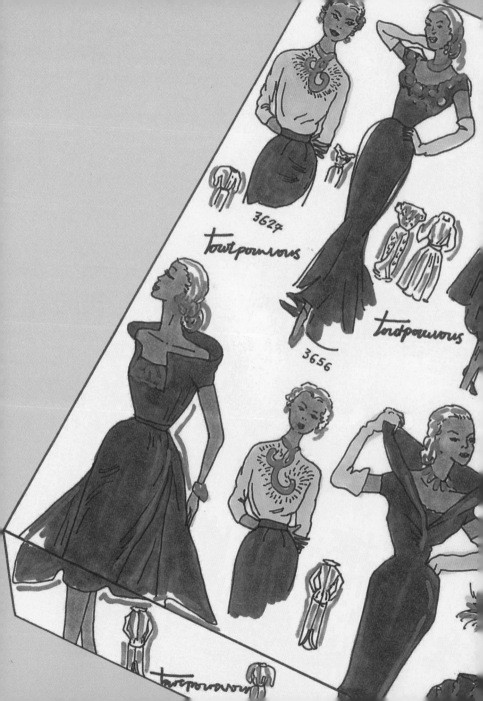

3624

tourpourvous

tordpourvous

3656

WRAPPING PAPER
우아한 귀부인이 그려진 손 그림 패턴은
서울 국제 도서전에서 산 포장지.

GIRL'S DESIGN

스케이트 소녀 플라스틱 책갈피는 일본의 로프트,
2014년 모마의 빈티지 광고 달력은 교보문고에서 구매.

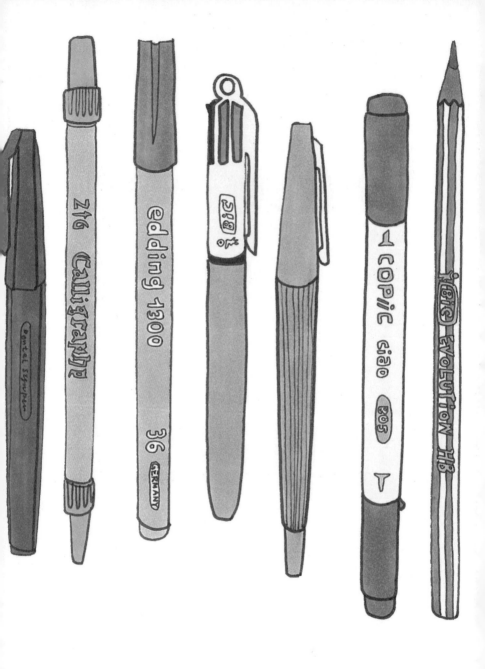

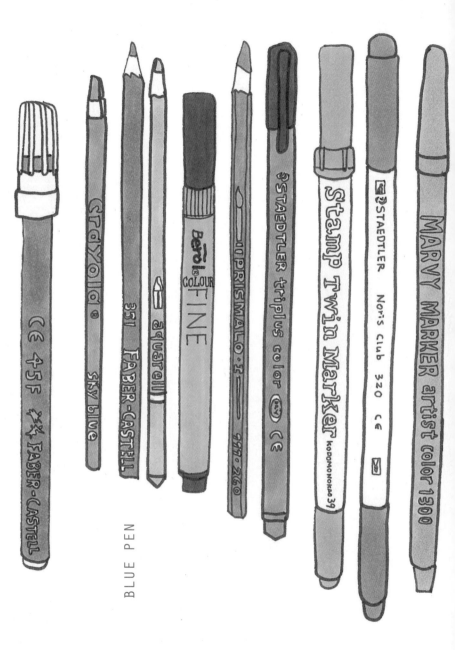

CE 45F ☆☆ FABER-CASTELL

Crayola ® sky blue

351 FABER-CASTELL

aquarell

Berol COLOUR FINE

PRISMALO·I 999·260

STAEDTLER triplus color CE

Stamp Twin Marker KODOMO NOKAO 39

STAEDTLER Noris Club 320 CE

MARVY MARKER artist color 1300

BLUE PEN

TOKYO'S TOKYO

도쿄의 여행 정보는 일본 패션 잡지의 특집 기사나 도쿄에서 거주하는 외국인

블로그에서 주로 찾는다. 패션 잡지의 정보는 잡지 에디터가 발 빠르게 소개하기

때문에 편하게 쇼핑하는 데 도움이 되고, 외국인의 블로그는 타인의 눈으로 바라보는

도쿄의 새로운 면을 만날 수 있다. 추천하는 잡지는 『긴자』, 추천하는 블로거는

시모기타자와에 사는 호주 출신의 그래픽 디자이너 에보니 비지스다. 에보니는

블로그 〈헬로우 샌드위치〉의 사진과 글을 통해 현지인보다 더 샅샅이 도쿄를 훑어

소개한다. 동명의 가이드북을 정기적으로 출판하며 영어로 글을 쓰기 때문에

외국인에게 인기가 높다. hellosandwich.blogspot.com

고질라와 도쿄 타워, 스카이트리 모형은 모두 지우개이고, 하네다 공항에 위치한

도쿄 기념품 숍 도쿄스 도쿄 에서 다양한 도쿄를 더 구경할 수 있다.

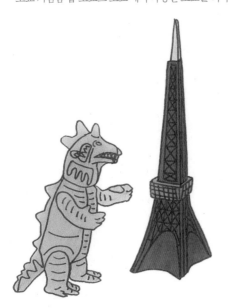

WHEN
WHERE
WHAT
HOW
TOKYO

Edited by GINZA Magazine
GINZA NO. 197

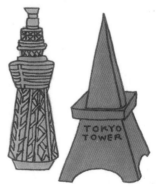

TOKYO
TOWER

GRAFFITI ART

그래피티는 그리는 입장에서 보면 공공장소에 자유롭게 자신을 드러내는 행위겠지만,
허락되지 않은 공간에서 작업하는 건 누군가가 만든 환경을 훼손하는 동시에 그곳에 대한
소유권을 강탈한 행위가 될 뿐이다. 후배가 아담하고 단정한 컵케이크 가게를 열었는데
입구 벽에 누군가가 낙서를 해 버렸다. 소위 그래피티라고 할 만한 뜻 모를 낙서였고,
후배가 열심히 지울수록 그림은 점점 더 흉측해졌다. 새벽에 의기양양하게 그려진 이름

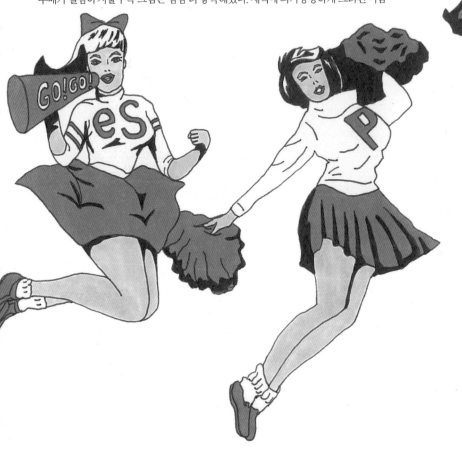

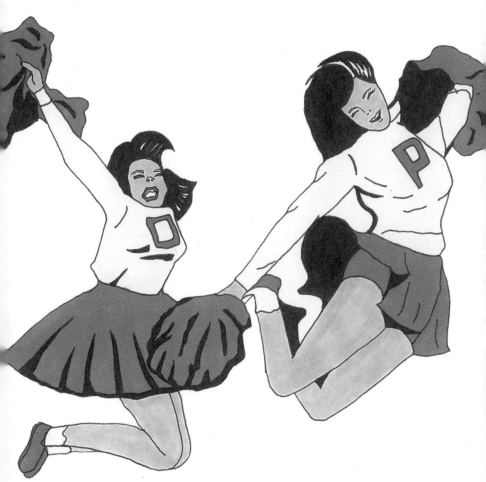

모를 작품은 지금은 어떻게 되었는지 모르지만 후배와 손님들의 기분마저 얼룩지게 했다.
후배는 그 일 때문만은 아니지만 가게 문도 닫았다. 치어걸 그래피티는 도쿄 하라주쿠의
뒷골목에서 발견했던 허가된 그림으로, 흰 벽을 가득 채운 치어걸들이 날아갈 듯 박진감
있다. 급하게 사진을 찍느라 벽에 적힌 아티스트의 이름을 적지 못한 것이 아쉽다.
이 소녀들은 하라주쿠 캣츠 스트리트 골목 안 로켓 갤러리 근처에 있다.

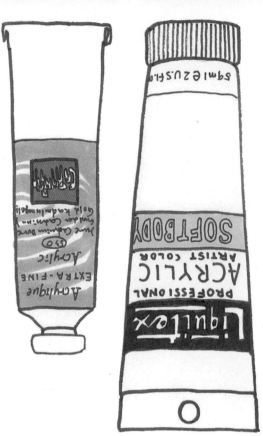
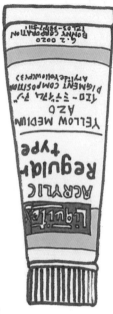

ACRYLIC PAINT

아크릴 물감은 장점이 많다. 두껍게 바르면
유화 효과를 내고, 물을 많이 섞으면
수채화처럼 그릴 수도 있다. 건조가 빨라
종이뿐 아니라 돌, 나무, 도자기 등에도 쉽게
쓰이고, 나이프나 나무 막대, 스펀지에 등
사용하는 도구에 따라 색다른 질을 얻을 수
있다. 미술학교 시절, 평소 좋은 말만 해
주시면 유바타 선생님이 유화 시간에만 자꾸
혼내를 늘어놓으셨다. 유화는 색을 섞어서
자신만의 색을 만들어야 하는데, 물감을
분홍색, 살구색, 보라색 등 이미 만들어진
색상만 골라 사든 내가 미웠던 것이다. 난
이미 색이 멋쩍이 나와 있는 걸 다시 만드는

개 귀찮아서 유화 시간에 자꾸 빠졌고 선생님과 사이는 점점 더 멀어졌다. 그런 유화 대신 아크릴은 사용할수록 더 좋았다. 아크릴은 내가 원하는 모든 색이 다 있다. 노란색이라도 스콜페스, 머스타드, 레몬 등 예쁜 이름의 다양한 노란색이 있으며, 농도에 따라 어떻게 바르느냐에 따라 그림 분위기도 바뀐다. 살다 보면 나랑 궁짝이 잘 맞는 남자가 있듯이, 붓감도 궁합이 따로 있으니 과연 어느 게 자신과 잘 맞는지 찾아보자길. 경험상 유화 물감과 잘 맞는 사람이 그림을 훨씬 더 잘 그리더라.

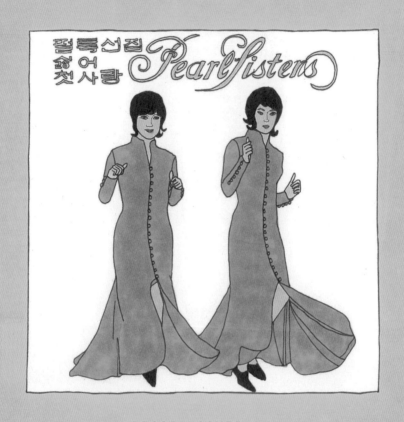

RECORD COVER 1

일본의 60, 70년대를 풍미했던 더 피너츠는 영화 「도쿄 타워」에서 〈키사스,
키사스, 키사스〉라는 곡을 부른 여성 듀오이다. 일본에 더 피너츠가 있다면
한국엔 실제 자매인 펄 시스터즈가 있다. 역시 명곡이 많은 그룹. 가끔 예전의
레코드 디자인이 지금보다 훨씬 더 좋아 보일 때가 있는데, 그건 넘치지 않기
때문이다. 들어가야 할 것만 넣은 디자인. 역시 공부가 된다.

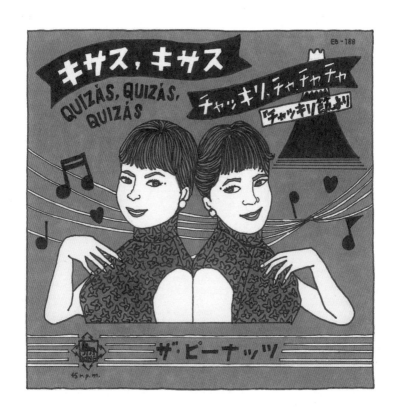

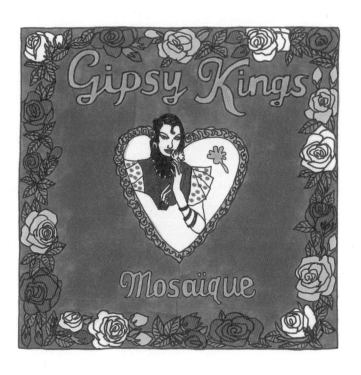

RECORD COVER 2

이 짝은 장르 때문도, 디자인 때문도, 멤버 구성 때문도 아니다. 두 레코드를
발견한 장소 때문이다. 집시 킹스는 황학동 벼룩시장에서 공짜로 얻은
것이고, 당세 아베크는 파리 방브 벼룩시장에서 주운 것이다.
오후 늦게 도착했더니 벼룩시장은 끝나고 누군가가 레코드판을 잔뜩
버렸기에 거기서 몇 개 주워 왔다.

HULA GIRL PAPER

TAPE TO
BACK OF
DOLL

FOLD TO FORM ANGLE

BACK SUPPORT

TAPE TO
INSIDE OF
BACK SUPPORT

AIRLINE LOGO

하와이의 공항에서 발견한 콘티넨탈 에어라인의 빈티지 포스터와 오렌지 항공사의 로고.

CITY PHOTO CARD

한 나라의 도시를 대표하는 아이콘을 사진으로 찍어 엽서로 만든 것. 영국의 아침 식사
카드는 런던의 옥스퍼드 스트리트 기념품 숍에서, 호놀룰루 와이키키 해변을 한 컷에
담은 사진 엽서는 하와이 ABC 스토어에서. 우리도 잔치 국수나 비녀 모양 엽서를
판매하면 귀여울 것 같은데…….

VIETNAMESE PLASTIC FRAME

WINSOR & NEWTON INK

나는 종이 위에 펜으로 선을 그리고 마커로 색을 채우는 아날로그 방식으로 그림을
그린다. 가끔은 붓을 들고 아크릴 물감이나 잉크로 색을 칠하기도 한다. 이런 실재의
재료들로 작업할 수 있어서 다행이다. 디지털이 우리 삶의 많은 것을 대체하지만 여전히
화방에 가서 미술 재료를 고르고, 펜을 들거나, 지우거나, 종이 위에 직접 그리는 것이
좋다. 같은 그림인데도, 어떤 날은 선이 괜찮고 어떤 날은 이상하게 삐뚜름하다. 정확하게
어떨 것이라고 예측할 수 없는 이런 작업을 사랑한다.

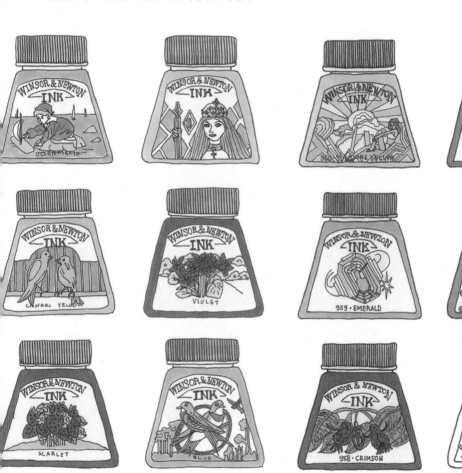

RINE

957 · COBALT

968 · PEAT BROWN

955 · BURNT SIENNA

954 · NUT BROWN

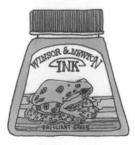

BRILLIANT GREEN

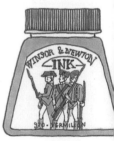

970 · VERMILION

TE

PURPLE PURPURA

DEEP RED

WINSOR & NEWTON BLACK INK

도쿄 신주쿠의 세카이도는 건물 전체가 미술용품으로 채워져 있는 데다가, 도쿄에서 가장 저렴하게 미술 도구를 살 수 있기 때문에 늘 사람들로 북적거린다. 살 물건이 많을 경우엔 500엔을 내고 회원 카드를 만드는 게 더 이득이다. 유학생 때는 학생 카드를 만들어 평균 24% 할인된 가격으로 물건을 샀는데 최근엔 일반 회원으로 다시 만들어야 했다. 도쿄에 들를 때마다 빼놓지 않고 가는 곳으로, 특히 윈저앤뉴턴 잉크를 종류별로 싸게 판매한다. 국내에서 구입할 수 없는 제품이 많으니 꼭 들러 보시길.

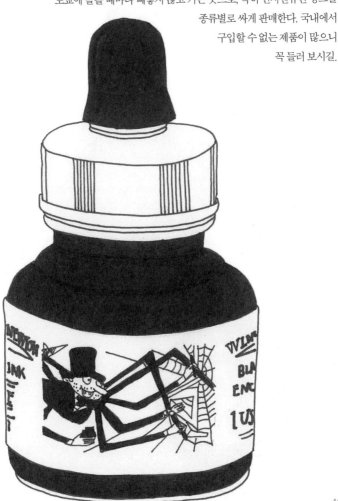

Kim's Boutique

LACOSTE
L!VE

BLACK SHOP CARD

CIBONE

Fairycake Fair

TSUMORI CHISATO

FIEL
NOTE

48-Page Memo
Durable Materials/N

"COUNTY FAIR"
REGIONAL EDITION

THE GREAT STATE
HAWAI

Copy girl

STUF
LIKE
Y'KN
DO

MEMO NOTE

1 MMMG의 미니 노트. 2 이태원 포스트 포에틱스 서점에서 판매하는 필드
노트-예전 미국의 농부들이 넓은 평원에서 일할 때 사용하던 얇고 작은 노트.
3 홀마크의 포스트잇 메모지. 4 지금은 더 이상 판매하지 않는 MMMG의 카피 걸
노트. 얇은 먹종이가 같이 있어 한 번에 두 장의 같은 메모를 가질 수 있다.

5 한 장씩 뜯는
홀마크의 유선 메모지.
6 일본의 문구 브랜드
라이프의 미니 노트.
클래식한 디자인으로
오래도록 사랑 받는
장수 회사이다.
국내에서도 구매 가능.

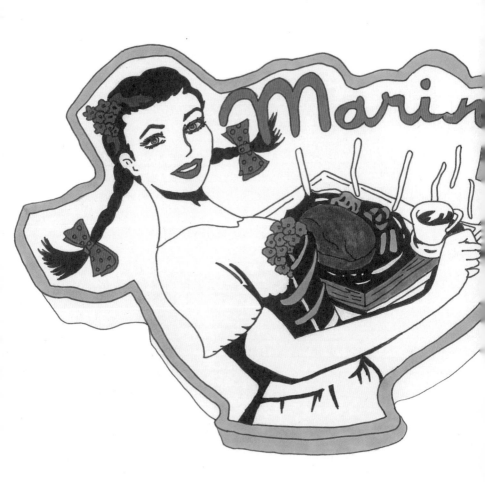

GIRL'S
SIGNBOARD 1

양 갈래 머리의 소녀는 도쿄
다카다노바바 햄버그 스테이크
전문점 마린카의 간판. 섹시한
수영복 차림의 일러스트레이션
사인 보드는 명동의
아메리칸 어패럴.

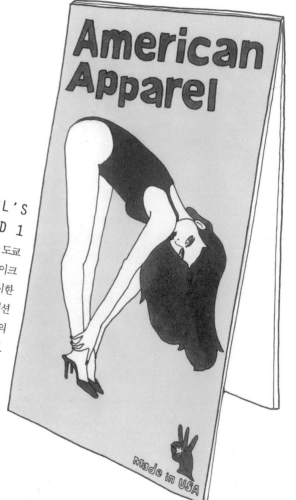

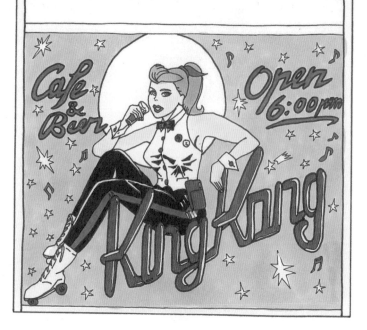

GIRL'S SIGNBOARD 2

노래 부르는 섹시한 바텐더는 도쿄
다이칸야마 역 근처에 자리한 킹콩 바의
트레이드 마크. 비키니 걸은 세상의 모든
야한 속옷을 한자리에서 볼 수 있는 런던의
란제리 브랜드 아장프로보카퇴르의
옥스퍼드 서커스점의 간판. 이곳의
쇼윈도는 화끈함과 대범함에 있어서
따라올 곳이 없을 듯.

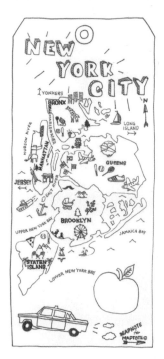

CITY PAPER

뉴욕 시티 카드는 세계의 도시
지도를 제품으로 만들어
유명해진 브루클린 브랜드
맵토트의 제품. 100%
재생지로 만들었다. 파리의
역사적인 건물을 펜으로
섬세하게 그린 건 크로아상
봉투. 일본 고베 시의 아이콘을
한자리에 모은 고베의 명물
과자 후게츠도-풍월당-의
종이 봉투.

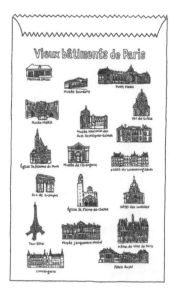

PARIS MAP

파리 몽마르뜨 언덕 위에는 인기 관광지답게 기념품 숍이 즐비하다. 그곳에서
10유로에 산 키친타월. 아이들을 위한 구겨지는 파리 지도는 특수 재질이라
부드럽고 가벼우며 물에 젖지 않아 들고 다니기 최적이다. 한눈에 볼 수 있는
일러스트레이션 지도라서 더욱 보기 쉽다. 이탈리아 팔로마 제품이며
국내에서는 29CM에서 판매한다, 15,000원.

LOTTERIA
PAPER

가끔 생각지도 못한 물건에서
색채를 배울 때가 있다. 몇 년
전, 도쿄 롯데리아의 쟁반을
받아 들고 한참을 감탄한 적이
있다. 롯데리아의 로고를 각각
어울리는 색으로 짝을 이뤄
아주 강렬한 그래픽 이미지를
만든 것이다. 이제는 색 바랜 이
종이 한 장이 여전히 한
일러스트레이터의 소중한
교재가 되고 있다.

A.CHITOLIN
V.FRIEDMA
A.AREZZI

Pucci

TASCHEN

Girly Graphics

PIE

By Hand
Handmade Elements in Graphic Design

PIE
BOOKS

KENZO

R

CENTURY GIRL

REDNISS

REGAN

Portraits d

Pascale Estellon

Seuil Jeunesse

Animaux à

Pascale Estellon

Seuil Jeunesse

TASCHEN'S NEW YORK

THE TASTE OF AMERICA

BRUTUS TRIP 02

COLMAN ANDREWS

MY WONDERFUL WORLD OF FASHION

Marti Guixé Food Designing Photography by Inga Knölke

Allegra McEvedy

BOUGHT, Borrowed & Stolen

SCHEN

Φ

BOOKSTAND

모리미 도미히코의『밤은 짧아 걸어 아가씨야』를 읽다가 한 대목이 마음에 들어 메모를 한 적이 있다. 〈지금까지 살아오면서 읽은 책을 모두 순서대로 책꽂이에 꽂아 보고 싶다. 누군가 그렇게 쓴 걸 읽은 적이 있어. 너는 그런 생각한 적 없니?〉라는 문장으로, 극 중에서 신출귀몰하던 히구치 씨가 한 말이다. 그런데 까맣게 잊고 있었던 이 문장 속, 〈누군가 그렇게 쓴 걸〉의 그 누군가를 찾은 것이다. 모리미 작가가 직접 만든 문장이라고만 생각했는데 뜻밖에도 그 문장이 〈온다 리쿠〉의『삼월은 붉은 구렁을』에서 갑자기 나타나 한밤에 혼자 데굴데굴 굴렀다. 원문을 발췌하면, 〈태어나서 처음 본

그림책부터 자기가 지금까지 읽은 책을 순서대로 모두 볼 수 있으면 좋겠다고 생각한 적 없으신가요? 잡지 같은 것까지 모두 포함해서 말입니다. 그 책들이 죄다 책장 하나에 순서대로 꽂혀 있어서, 한 권 한 권 빼들고는 책장을 훌훌 넘겨 보는 겁니다. ≪그래, 맞아, 이 시기에는 SF에 미쳐 있었지≫라든지, ≪이 무렵에는 우리 반 녀석들 모두 호시 신이치를 읽고 있었어≫처럼 회상하면서요. 누구나 그런 도서관을 가지고 있다면, 다른 사람의 독서 역사를 엿보는 재미도 쏠쏠할 겁니다. 좋아하는 아이가 봤던 책을 찾아서 읽어볼 수도 있고요.〉 이 부분은 제1장 〈기다리는 사람들〉에서 사메시마 고이치가 한 말이다. 읽은 순서대로는 아니지만 책 등이 예쁜 책만 모아 보았다. 물론 책 등만큼 속도 알차다.

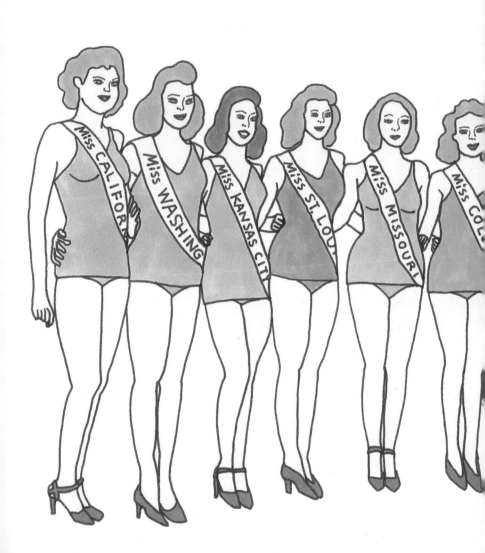

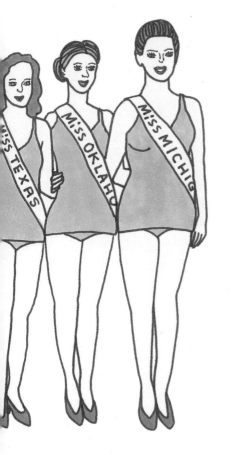

BEAUTY CONTEST

돌이켜 보면 어릴 적 미스코리아
선발 대회는 일종의 가족
프로그램이었다. 다들 둘러앉아
이번에도 서울 진이 될 것인지,
아니면 박빙의 대구 진이 치고
올라올 것인지를 두고 서로 열을
냈었다. 지금은 크게 주목받지
못하는 미스코리아 대회지만
당시만 해도 미스코리아는 일 년
내내 대스타처럼 대우를 받았다.
　그때는 한 명 한 명의 개성이
뚜렷했다. 미스 서울 진과 경북 진,
강원 진 모두 미인이지만 생김새가
확연히 달랐던 것이다. 지금의
미스코리아가 몰락한 이유는
선발된 〈미스〉들이 모두 비슷한
얼굴이기 때문이리라. 안타까운
일이다. 가끔 미인 대회 사진을
일부러 찾아볼 때가 있다. 특히
50, 60년대 미국의 미인 대회는 그
시대 분위기가 오롯이 담겨 있어
그림으로도 그린다.

VINTAGE PHOTO CARD 1

1940년대 훌라 걸 사진을 엽서로 만든 하와이
비숍 뮤지엄의 카드와 파리의 어느 문구 숍에서
발견했던 50년대 사진 엽서. 둘 다 오래된
사진에 컬러를 입혔다.

LOVE METER
HOW DO YOU RATE THIS BABE?

HOT STUFF

LIVE WIRE

ROMANTIC

THRILLER

TEASER

REFINED

AGGRAVATING

SWEETIE PIE

HALF BAKED

LOVABLE

NO DESIRE

THE BEST OF AMERICAN GIRLIE MAGAZINES

VINTAGE PHOTO CARD 2

〈내 거시기를 차라〉면서 그 부분에
구멍을 뻥 뚫어 놓은 도발적인 엽서.
언젠가 어디에선가 산 것인데 최근에 그
짝을 찾아 주었다. 역시나 그 부분에 떡
하니 제목을 붙여 둔 사진은 타셴
출판사에서 발행한 『걸리 매거진』의
목차 페이지이다. 그리고 난 이런 걸
공부라고 믿으며 굳이 그리고 있다.

DRAWING BY PHILIPPE WEISBECKER

D.

CLASKA Gallery & Shop "DO"

DRAWING BY PHILIPPE WEISBECKER

MARUNOUCHI-TOKYO

GALLERY SHOP DO

도쿄 메구로의 클라스카 호텔은 국내에도 널리 알려진 디자인 호텔이다.
이곳 2층에는 클라스카 갤러리 숍 DO가 널찍이 자리를 차지하고는 장인이
만든 수공예품을 비롯해 클라스카가 발굴해 낸 다양한 예술 작품을 판매한다.
그 갤러리 숍 DO가 마루노우치 키테 쇼핑몰에 새롭게 가게를 내면서 선보인
쇼핑백과 미니 메모지. 그림은 일러스트레이터 필리프 와이즈베커.

LEON

LEON

Baking & Puddings

BY CLAIRE PTAK & HENRY DIMBLEBY

BOOK 3

Baking & Puddings

CLAIRE PTAK & HENRY DIMBLEBY

LEON BOOK

교보문고의 외국 요리책 판매대를 스쳐
지나가는데 뭔가 시선을 확 붙드는 게
있어 돌아 보니 레온 천사가 있었다.
런던의 레온 레스토랑에서 만든 세 번째
요리책으로 베이킹과 푸딩을 일상용과
축제용으로 나누어 소개한다. 빈티지한
표지에서 느껴지듯이 일반적인 요리책과
조금 달라서 상당히 감각적이고
아기자기한 매력이 있다. 책을 보고 바로
응용할 수 있는 바비큐 초콜릿 바나나는
초콜릿을 대충 잘라서 바나나 안에 박아
넣은 후 숯불에 굽는 게 전부다. 이게
유일하게 내가 따라 할 수 있는 요리법.

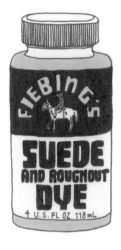
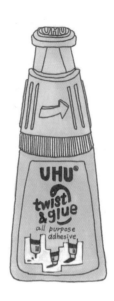
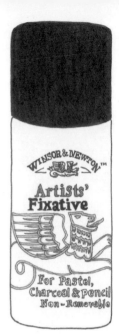

WORK TOOL

유화 붓을 씻는 브러시 세척제와 신발 얼룩 제거제는
모두 도쿄 세카이도에서. 그 외 제품은 홍대 앞
호미화방에서 샀다. 달러로니 픽사티브는 파스텔이나
목탄으로 그림을 그린 후 그림이 벗겨지지 않도록 가루를
정착시키는 보조제. 가볍게 흔들어 뿌려 주면 된다.
스프레이웨이의 클렌저는 페인팅 작업 후에 잘 씻어지지
않는 얼룩을 깔끔하게 제거하는 거품 세정제. 물건에
잘못 칠한 페인팅을 벗겨 내고 싶을 때 강력히 추천하는
페베오 페인트 제거제. 발라 두고 30분 후에 벗겨 내면
되는데 자칫 원래 색상까지 벗겨지므로 시간을 잘 지켜야
한다. 편하게 사용할 수 있는 UHU의 트위스트 접착제.
나무, 철, 유리 등 다양한 재질에 사용 가능.
FIEBING'S는 얼룩진 스웨이드 소재를 깨끗이 닦아
주거나 새로 칠하고 싶을 때 편리한 스웨이드 염색제.

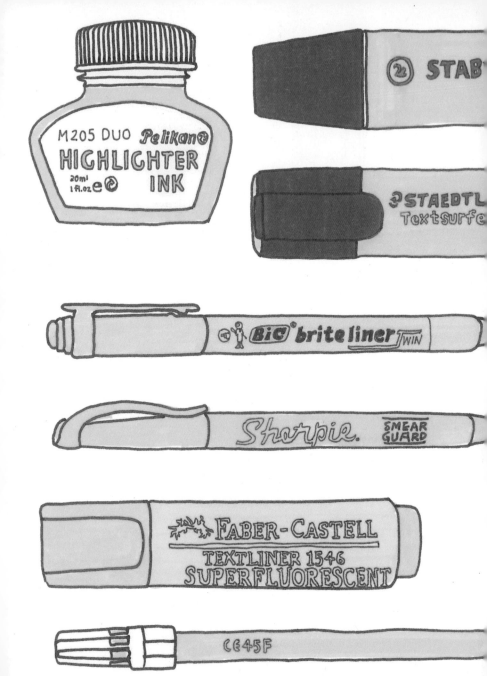

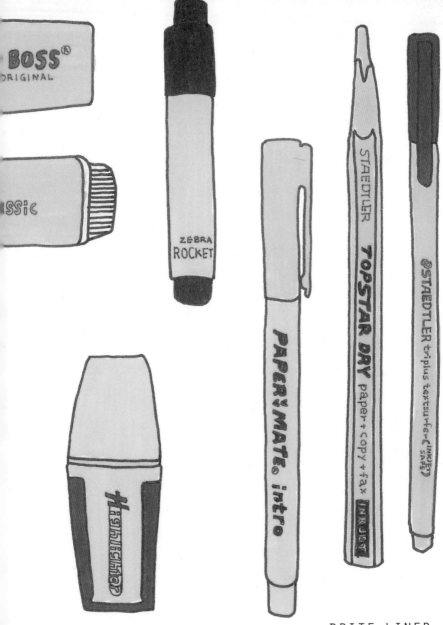

BRITE LINER

BEAUTY

ITEMS

肩痛
(견통)

神經痛
(신경통)

消炎
(소염)

鎭痛
(진통)

捻挫
(염좌)

打撲
(타박)

關節痛
(관절통)

成藥

筋肉痛
(근육통)

5片入

WAN YING KAO PAD

손으로 작업하든 컴퓨터로 작업하든 모든
일러스트레이터가 달고 다니는 직업병은
근육통이다. 특히 목과 손목, 허리는 3종
세트로 묶여 다닌다. 그렇다 보니 동네
한의원과 약국의 단골손님이 되기 마련.
여러 파스를 써본 결과, 가장 효과적이었던
타이완의 어인약손 파스. 4,000원.

右側

左半
HEAD, FRONTAL SINUSES

左眼
EYE

左耳
EAR

斜方肌
TRAPEZOID

肺和支氣管
LUNGS AND BRONCHI

右肩
SHOULDER

腎上腺
ADRENAL GLAND

肝
LIVER

GALL BLADDER

橫行結腸
TRANSVERSUME COLON

背腰經腺
BACK AND WAIST

上行結腸
ASCENDING COLON

廻腸入口
ILEOCECAL VALVE

盲腸
APPENDIX

右膝
KNEE

腹部
ABDOMEN BELLY

坐骨神經
SCIATICA

BUTTOCK

大腦(腦垂體
PITUITARY GLA

NOSE

延髓小腦
CEREBELLUM

頸項
NECK

降血壓點
HYPOTENSION

副甲狀腺
PARATHYROID GL

食道和氣管
BRONCHI

甲狀腺

太陽神經叢
SOLAR PLEXUS

胃臟
STOMACH

腎臟
KIDNEYS

腰
PANCREAS

十二指腸
DUODENOM

小腸
SMALL INTESTINE

URETERS

膀胱
BLADDER

肛門
ANUS

生殖腺(卵巢、乳)
PELVIC CAVITY, GENITA

左側

HEAD,FRONTAL
頭 SINUSES

右眼
EYE

右耳
EAR

斜方肌
TRAPEZOID

肺和支気管
LUNGS AND
BRONCHI

左肩
SHOULDER

腎上腺
ADRENAL GLAND

脾
SPLEEN

横行結腸
TRANSVERSUME
COLON

背脾經腺
BACK AND WAIST

下行結腸
DESCEDING
COLON

直腸
RECTUM

左膝
KNEE

腹部
ABDOMEN
BELLY

品昌部
BUTTOCK

坐骨神経
SCIATICA

FOOT PRESSURE POINT

홍콩의 호텔 근처에서 발전한 발 마사지 숍의 간판. 틀리지 않도록 꼼꼼히 그렸으니 지압 표로 이용해 보시길.

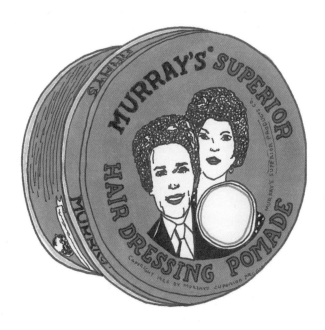

MURRAY'S WAX

미국 포마드 브랜드 머레이의 재치 있는 왁스들. 이 제품들은
모두 유성 포마드라서 일반 샴푸로는 전혀 씻어 낼 수 없다.

BODY LOTION & GEL

1 달콤한 망고 향의 하와이안 트로픽 보디 크림, 12.99달러, ABC 스토어.

2 바닐라 아이스크림 향의 보디 크림, 5,000원, 신세계 백화점.

3 바르고 나면 점점 뜨거워지는 핫 슬림 젤, 8,000원. 당연한 결과이겠지만
전혀 슬림해지지 않았다. 아리따움.

4 써본 제품 중 가장 럭셔리한 구찌 보디 크림. 케이스의 그림을 제품에 옮겨 그려 보았다.

5 여름에 사용하기 편한 아리따움의 알로에 수딩 젤, 9,000원.

6 샌프란시스코 슈가 시트러스 향의 보디 크림, 15,000원, 올리브 영.

1

2

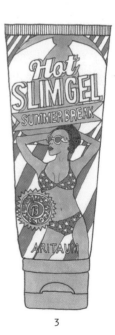

3

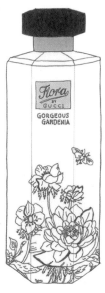

4

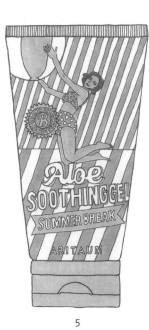

5

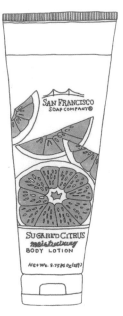

6

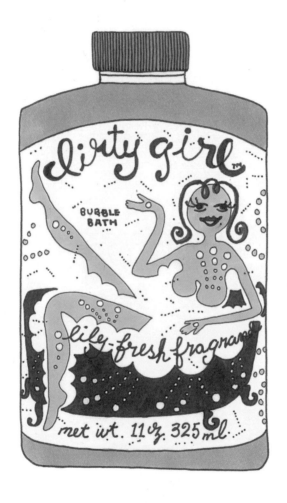

DIRTY GIRL

선물 받고 처음 알게 된 미국의 더티 걸 제품.
사랑스러운 패키지에 달콤한 향이 특징이다.
〈일러스트레이터니까 예쁜 걸 가져야지!〉하며
선물한 사람 본인도 좋아할 게 뻔한 걸 선뜻
내밀었다. 일러스트레이터가 되고 나서 늘
이렇게 신세를 진다.

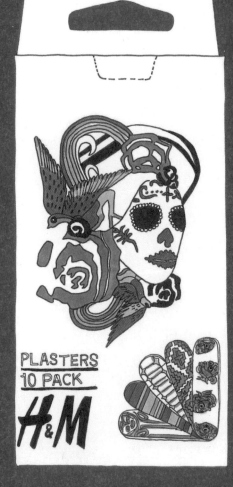

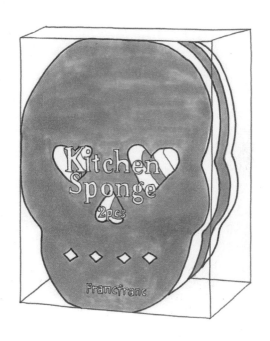

SKULL DESIGN

해골 디자인의 1회용 밴드는 H&M, 해골 모양 스펀지는 프랑프랑 제품.

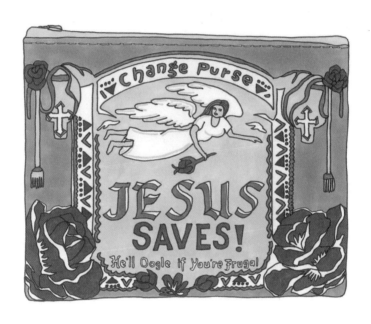

LOOKING GOOD FOR JESUS

독특한 패키지 디자인으로 유명한 미국의 블루 Q에서 만든
보디 제품. 신성 모독이라는 이유로 싱가포르에서는 판매
철수가 결정되기도 했다. 지금은 보디 제품보다는 문구와
파우치 등만 선보인다.

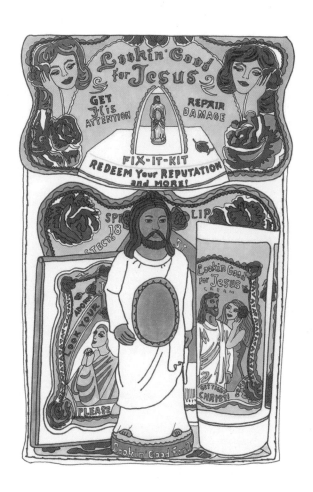

JOGGING MATE

집 근처에 잘 정비된 한강의
달리기 코스가 있어 날씨가 좋을
때는 가볍게 달리곤 한다. 그때
챙겨 가는 게 스타 기타 음악과
베이퍼 물병. 이 제품은 물을 다
마시고 나서 팩을 돌돌 접을 수
있어 꽤 편하다.

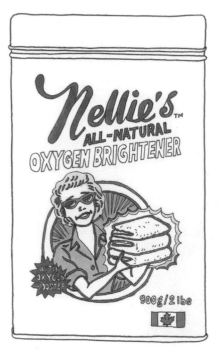

NELLIE'S ALL-NATURAL

사는 곳과 정반대인 곳에서 장을 본다는 건 멍청한 짓이다. 그런데도 탐욕과 속물근성을
이기지 못해 굳이 SSG에서 장을 봤다. 얼마 뒤, 우리 집을 방문한 선배가 빨래 바구니에 담긴
넬리스 세제를 보더니, 덤덤한 목소리로 〈이 비싼 걸 뭐 하러 쓰니?〉 혼잣말처럼 내뱉었다.
부자 앞에서 가난뱅이의 허욕을 들킨 것만 같아 〈책에 넣을까 해서〉 얼른 변명을 해 버렸다.
그러자 더욱 덤덤한 목소리로 선배가 말한다. 「이걸 이제 와서.」 선배의 말을 듣자마자
얼굴이 새빨개졌다. 이미 다른 사람들이 다 아는 제품을 굳이 책에 넣으려고 한 것도, 평소
쓰지도 않는 고가의 물건을 쓰는 척하는 것도 모두 들킨 것 같아서 창피했다. 다음날 빨리
써서 없애려고 이불부터 방석, 커튼 등 빨 수 있는 건 모두 세탁기에 넣고 돌렸다. 그러자,
평소 거슬리던 찌든 때가 싹 벗겨져 온통 다 반짝반짝 하얗게 변한 것이다. 지금 이렇게
뻔뻔하게 이 제품을 소개하는 것도 그 엄청난 성능 때문이다. 매일 사용할 수는 없지만
침구용품에 꼭 한 번 써 보길 추천한다. 진정한 〈빨래 끝〉이 될 테니. 백화점 마트에서도 구매
가능하다. 50회 쓰는 친환경 소다, 14,900원. 캔에 든 산소 표백제, 15,900원.

MANGA DESIGN

만화 모티브의 일본 뷰티 제품들. 남성용 다리털 제거 면도기 6,000원, 올리브 영.
메가홀릭 마스카라, 27,000원, 분스. 1,000만 개 판매 기념 키스 미
마스카라 & 리무버 세트, 22,500원, G마켓.
국내에서도 인기 높은 키스 미 제품은 일본의 30대 중반 여성이 만든 제품으로
순정 만화 캐릭터를 이용해 엄청난 인기를 얻고 있다. 처음 하라주쿠 역에서
키스 미 마스카라 광고를 봤을 때 깜짝 놀랐다. 순정 만화 여주인공 옆에 적힌
일본어 한 줄은 바로 〈속눈썹은 숙명!〉

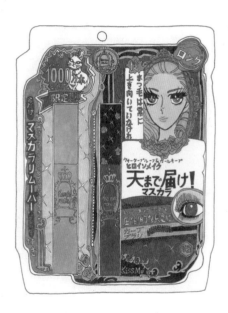

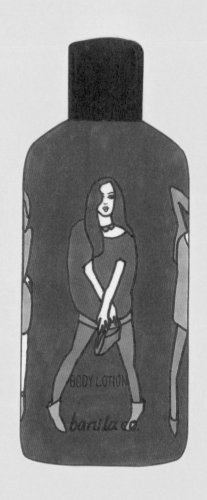

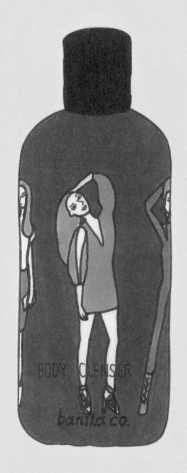

BANILA CO. BODY LOTION

내가 뷰티 브랜드 바닐라 코와 협업한 보디 로션. 전에 그린 여자들을 다시 그리게 되는
것이 싫어서 매우 단순하게 표현했는데 그 편이 훨씬 더 마음에 든다.
가끔은 〈덜〉 그린 게 나을 때가 있다.

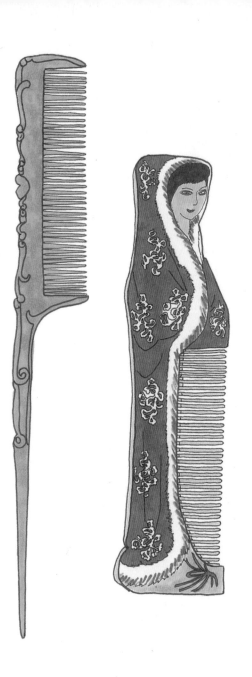
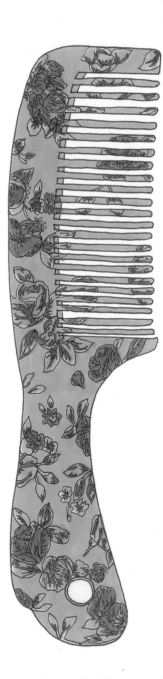

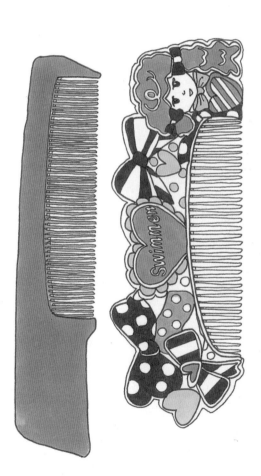

HAIR COMB

왼쪽부터 다이소의
500원짜리 플라스틱 빗.
하라주쿠 라포레에서
구매한 나무 인형 빗,
800엔. 동네 코아
마트에서 산 꽃무늬
플라스틱 빗, 800원.
후쿠오카에 있는 호텔
도큐 비즈포트 하카타의
휴대용 빗. 일본 스위머의
캐릭터 빗, 399엔.

BODY SPRAY

레몬그라스와 알로에 베라가 섞인 허브
성분의 모기와 벌레 퇴치 스프레이는
그리스 스킨케어 브랜드 코레스의 제품.
2,310엔, 아마존 재팬.
해파리에 쏘였을 때 바로 뿌려 주면 자극과
고통을 가라앉혀 주는 해파리 진통제
스프레이. 14.95달러,
호놀룰루 레벨 3.

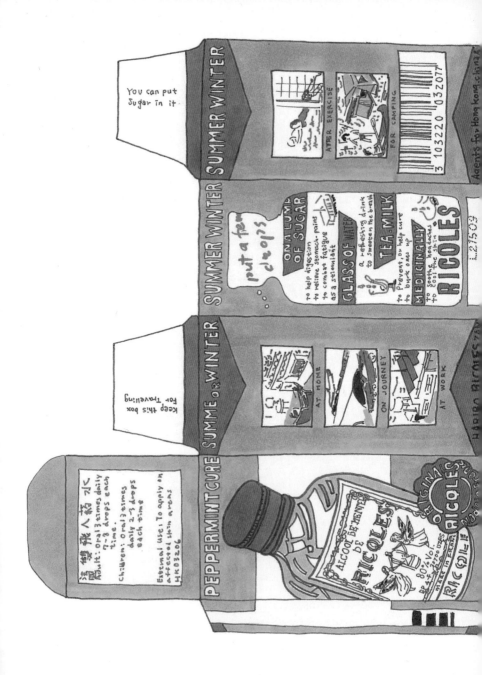

PEPPERMINT CURE

프랑스의 대표 제품인데 엉뚱하게도 홍콩 국제 공항에서 발견했던 페퍼민트 물약. 잔돈이 남아서 샀던 제품인데 효과는 대단하다. 감기 걸렸을 때나 목이 답답할 때 따뜻한 차나 물에 몇 방울 넣어서 마시면 상당히 좋다. 열이 날 때 젖은 수건에 몇 방울 떨어뜨려도 역시 좋다. 박하 향이 진정 효과를 주기 때문.

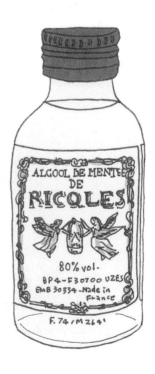

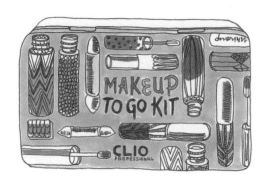

POP STYLE

한국 화장품을 좋아하는 일본인 친구를 위해 화장품을 잔뜩 고른 적이 있다.
한번은 팝아트를 주제로 선물했더니 친구가 나를 더 사랑하게 되었다.
클리오 메이크업 투고 킷, 20,000원, 올리브 영.
코가 답답할 때 사용하는 홉스의 노즈 비데. 설명하자면 호랑이 연고를
코 밑에 바르는 느낌이다. 2,500원, 분스.

클리오 젤프레소 미니 세트, 20,000원, 왓슨스.
펀치 쿨 팩, 1,000원, 올리브 영.

MEDICINE

내게 있어 이 약들의 공통점은 효과가 전혀
없다는 점이다. 하와이 월마트에서 산
에어본 영양제, 5.57달러. 홍콩에서 산 소화제,
30HKD. 편의점에서 급하게 산
판콜에이 내복액 2,300원.

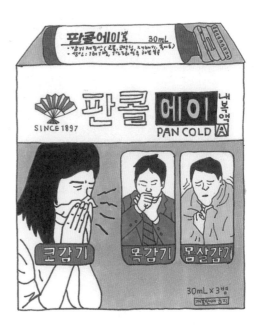

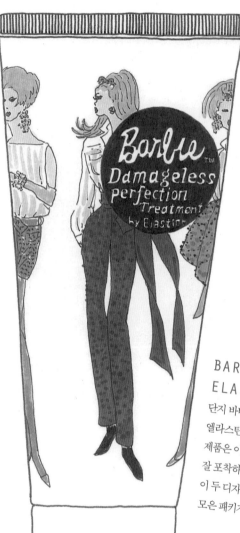

BARBIE BY ELASTINE

단지 바비가 좋아서 1년제 사용 중인
엘라스틴과 바비의 콜라보레이션
제품은 이들이 여성의 욕망을 얼마나
잘 포착하고 있는가를 알 수 있다.
이 두 디자인 외에 바비 신발만 잔뜩
모은 패키지도 있다.

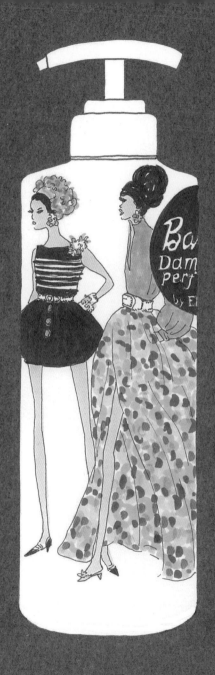

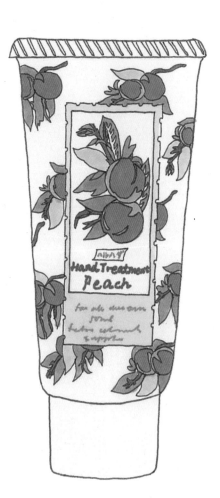

ハンド
Hand Treatment
Peach

for all dur care
50ml
botanical complex
ingredient

sasatinnie
donuts
hand lotion

HAND CREAM

복숭아 그림과 도넛 사진의 핸드 크림은 홍콩 사사에서 각 24HKD에 구입했다.
아리따움의 밤 성분 고보습 핸드 크림, 5,500원. 더페이스샵의 오키드 핸드 로션, 4,900원.

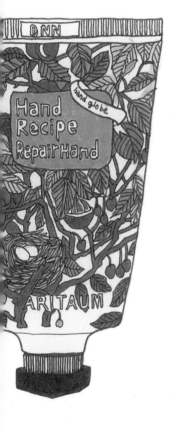

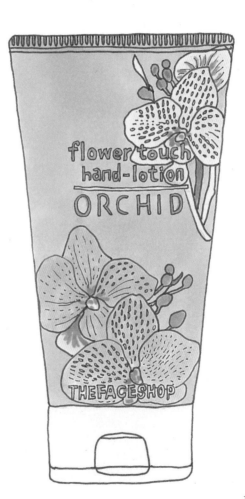

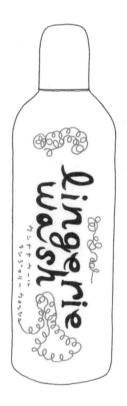

LINGERIE WASH

일본 와코루의 모든 속옷 브랜드는 매장 한편에 란제리 워시를
따로 판매한다. 평소 쓰는 세제보다 특별하거나 세정력이 훨씬 더
좋거나 하지는 않지만 그래도 속옷과 함께 사게 된다. 확실히
아이디어가 돋보이는 마케팅 기획이다. 각 525엔.

BEAUTY SPRAY

50년대 미국 광고
디자인을 차용한
아리따움의
보디 미스트,
7,000원.

펑크 록 스타일의 영국 쏘 인 러브 보디 향수,
12,000원. 화장을 들뜨지 않게 하는 캐시캣
메이크업 픽셔, 18,000원.

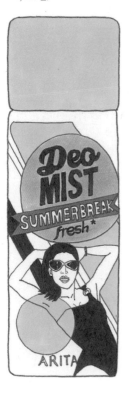

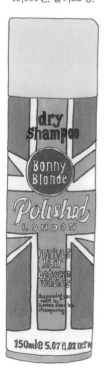

뷰티계의 노벨상급
드라이 샴푸,
13,000원. 올리브 영.

백운 로만 보디
스프레이, 105엔.
일본 100엔 숍 〈캔 두〉.

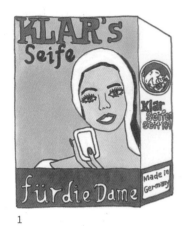

1

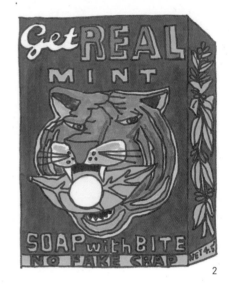

2

FACE SOAP

1 가격 대비 만족도가 높은 클라스 소프트 세안 비누. 2 패키지가 마음에 들어 구입했으나 세정력은 제로였던 겟 리얼 비누. 3 인도 남부의 마이소르를 대표하는 백단향 비누 세트. 우연히 이 향을 맡으면 마이소르가 저절로 떠오른다. 벵갈루루의 오아시스 센터의 스파 마트-네덜란드 슈퍼마켓-에서 구입.

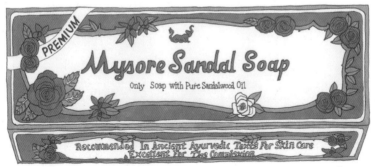

3

4 선물 받은 무려 8만 원 상당의 산타마리아 노벨라의 벨루티나 비누. 확실히 가격 값을 톡톡히 했던 고보습 제품. 인생에서 가장 아껴 가며 썼던 비누다.
5 이탈리아 발로브라의 순한 비누. 6 귀여운 패키지로 인기를 듬뿍 얻은 스웨덴 에그팩 비누.

4

5

6

ORTHODONTICS

살아오면서 가장 크게 저지른 충동구매는 명품백도 보석도 아닌 치아 교정이었다. 치과에서
가볍게 상담을 받다가, 나도 모르게 그날 바로 결정해 버린 것이다. 딱히 심하게 입이 돌출된
것도 이가 들쑥날쑥한 것도 아니지만, 내 치아를 연구 대상처럼 열정을 갖고 들여다보시던
의사-치과 이름도 〈가지런이〉이다-에게 반했다. 그래, 이런 사람이라면 믿고 맡기리라. 결심을
굳히기 위해 일시불로 결제하자 치과 직원들 모두가 기뻐했다. 인생에서 처음이자 마지막
고액의 충동구매가 아닐지. 오른쪽의 철 교정기는 교정이 끝난 지금도 가끔 해줘야 하는 도구.
이걸 얼마나 열심히 하는지에 따라 효과가 달라진다.

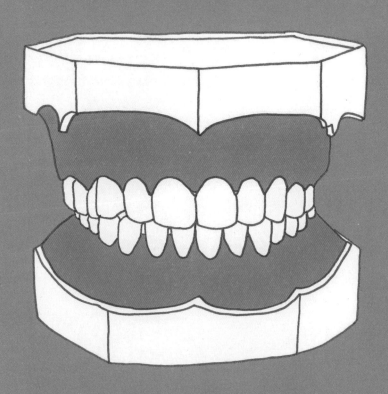

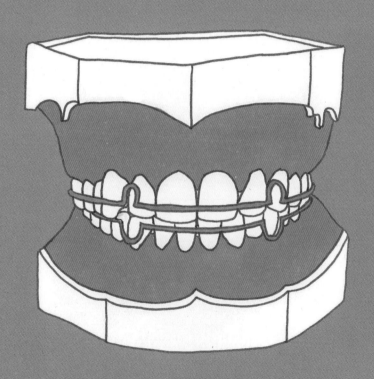

PAUL & JOE BEAUTÉ

2000년 초반 도쿄에 처음 갔을 때 백화점 한 코너에서 발견한 폴앤조 보테.
마치 할머니의 오래된 화장대를 보는 듯 고풍스런 케이스에 첫눈에 반했다.
가격도 다른 외국 브랜드보다 저렴해서 부담스럽지 않고, 그때부터 도쿄에 갈
때마다 하나씩 사고, 유학 때 사고, 돌아와서도 다시 일본에 갈 때마다 샀다.
이 브랜드는 일본 각 지역의 백화점에 고루 입점해 있어서 쇼핑하기 편하다.
아시아에서는 홍콩, 일본, 타이완, 아랍에미리트 모두 네 곳에만 매장을 두는데
마치 한국만 따돌리는 것처럼 느껴진다. 하지만 한국에 들어오면 분명 가격이
훨씬 더 높아질 테니 아예 포기하는 게 나을지도.

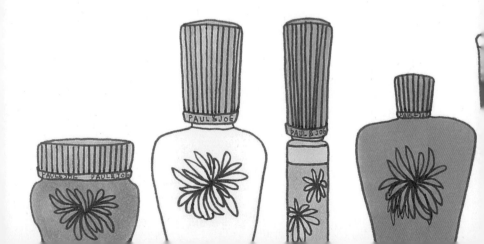

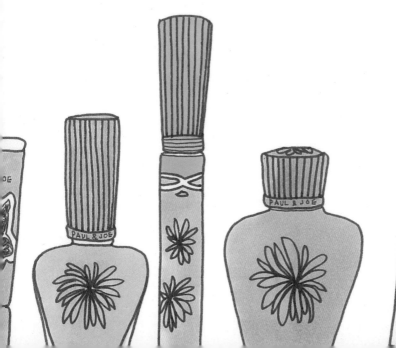

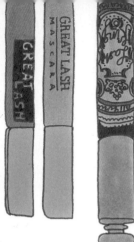
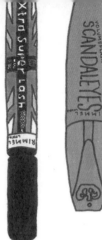

MASCARA & LASHES

메이블린 그레이트 래시 마스카라, 각 6천 원대. 국내에도 인기 높은 시세이도의 마죠리카 마죠루카 래시 킹 마스카라, 1,260엔. 림멜 런던 엑스트라 슈퍼 래시 마스카라, 4.99파운드. 림멜 런던 스캔들 아이즈 마스카라, 6.99파운드. 미국 콜스의 불룸 마스카라, 14달러. 바닐라 코 마스카라. 바닐라 코 마스카라는 내가 그린 첫. 바닐라 코에서 처음 일을 의뢰할 때는 평소 내가 무척이나 좋아하던 제품이라 뿌듯했는데, 막상 그림을 받은 후에는 자꾸 예쁘게 그려지지 못해 속상하다고 했는데, 선이에 비뚤비뚤한 내 그림을 충분히 예뻐해주니 감사할 따름. 수많은 5.95파운드.

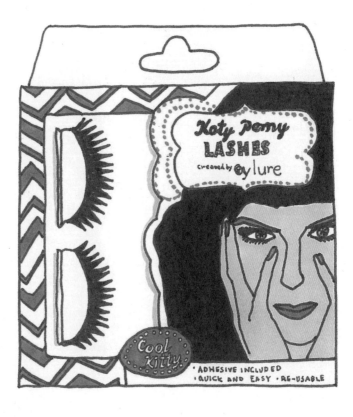

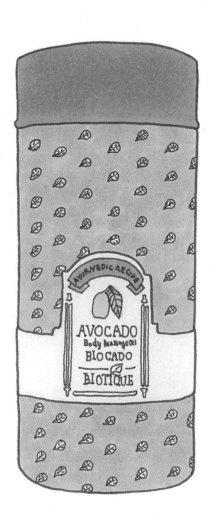

BIOTIQUE
BOTANICAL
EXTRACTS

FRUIT PACK

SKIN WHITENING
FAIRNESS PACK

BIO FRUIT

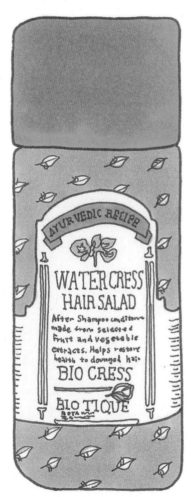

AYURVEDIC RECIPE

WATER CRESS
HAIR SALAD

After Shampoo conditioner
made from selected
fruit and vegetable
extracts. Helps restore
health to damaged hair

BIO CRESS

BIO TIQUE
BOTANICAL

BIOTIQUE COSMETICS

후배가 주재원 남편을 따라 인도 벵갈루루에서 살게 되었다. 그녀의 주변에서 가장 한가했던 나는 짐을 꾸려 한 달이나 그곳에서 머물렀다. 그곳은 천국이었다. 상쾌한 남부 날씨와 외국인 거주 지역의 호사스러운 주택, 질리지가 않는 인도 음식, 친절하고 착한 사람들. 지금도 가끔 떠올리고 그리워하는 최고의 나날이었다. 인도를 떠나기 전 마지막으로 살 물건을 적는데, 유학 때부터 인도에 살았던 경험이 있는 후배 남편이 바이오티크 화장품을 추천했다. 피부에 좋은 아유르베다 제조로 만든 과일과 식물 성분 화장품이었고 무엇보다 가격이 저렴했다. 한 번 써본 나는 홀딱 반해서 출국 전에 이 화장품을 잔뜩 샀다. 20개인가 사도 10만 원 정도여서 선물용으로 많이 산 것이다. 일은 출국장에서 벌어졌다. 무게가

많이 나가니 짐을 빼라는 항공사 직원의 말을 잘못 이해해서 구석에 있는 화물 서비스 코너에 가서 짐을 비닐로 꽁꽁 묶어서 다시 싸 들고 왔다. 담당 직원은 어이없어 하며 수화물 과징금 35만 원을 청구했다. 헉, 이걸 어쩌지. 칭칭 동여맨 걸 버릴 수도 없고. 울며 겨자 먹기로 돈을 지불하고 우울하게 입국장으로 향했다. 심사대를 통과하고 제일 먼저 눈에 띈 면세점 코너가 무엇인지 혹시 알겠는가? 그건 바로 바이오티크였다. 난 한 통에 몇 천 원밖에 하지 않는 바이오티크 제품이 벵갈루루 공항 면세점에 있을 거라곤 상상도 못했다. 그건 후배 남편도 마찬가지. 심지어 가격도 훨씬 더 저렴해서 밖에서 바이오티크 화장품을 다 버리고 새로 산다 해도 과징금의 3분의 1 수준이었다. 그래서 내가 벵갈루루 공항 면세점에서 어떤 짓을 저질렀는지 짐작하시는가? 마음을 다잡고 다시 잔뜩 샀다.

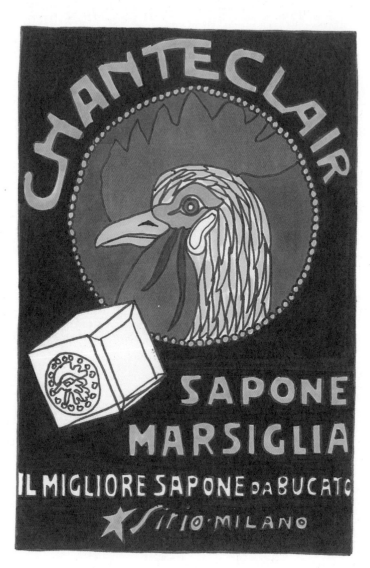

CHANTECLAIR SAPONE

백화점 지하 마트에서 자주 보는 샹떼클레어 마르세이유
세탁 비누. 19세기부터 시작된 오래된 제조법으로
만들었다는 설명을 떠나 진정 좋은 제품이다.
마치 갓 삶은 것 같은 향을 풀풀 풍기는 비누, 2,500원.

SANDOZ CALCIUM

인도 벵갈루루의 스파 마트에서 사 온 영양제. 석고상처럼 통을 만들었으며, 모두 네 개의 과일 맛으로 나뉜다. 이걸 종류별로 사 와서 친구들에게 선물했는데, 나를 포함해 그 누구도 영양제를 먹은 사람은 없었다. 아무리 외국계 마트에서 샀다 해도 인도 제품인데다 어딘가 장난감처럼 보여서 미심쩍었나 보다. 오해였다는 것은 브랜드를 찾아본 뒤였다. 산도즈는 영양제로 유명한 회사였다. 그제서야 꺼내 먹어 봤더니 의외로 맛있어서 미리 먹지 않은 걸 후회했다.

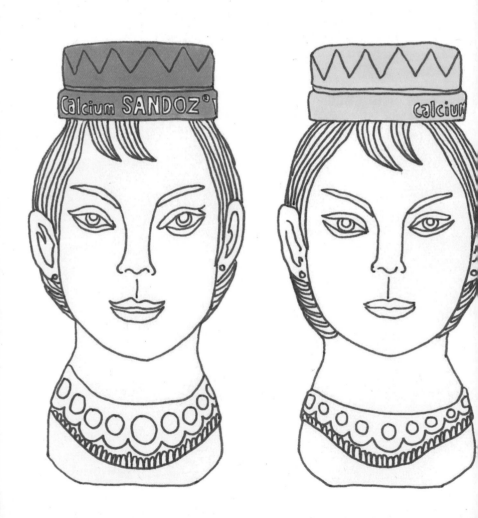

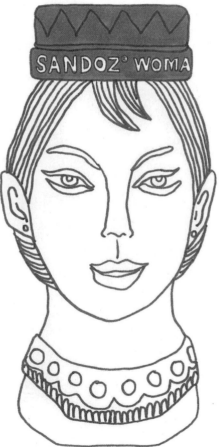

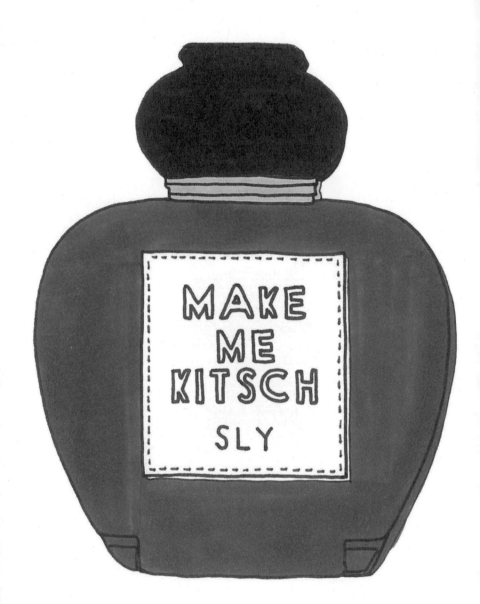

B E A U T Y
T Y P O G R A P H Y

메이크 미 키치 로고가 박힌 병
모양은 일본 패션 브랜드
슬라이에서 만든 거울. 100%
뷰티는 바닐라 코 비닐 파우치.

FUNNY LIP

김정일을 모델로 내세운 입술 모양 치약 짜개, 480엔. 입술에 붙이면 홍두깨
부인이 될 수 있는 플라스틱 입술, 300엔. 모두 피카소 바이 돈키호테.

LILIAN PAD

생리대 디자인 중 손꼽힐 만한
깨끗한 나라의 릴리안 시리즈.
천편일률적인 꽃무늬에서 벗어난
과감한 디자인이 신선하다.

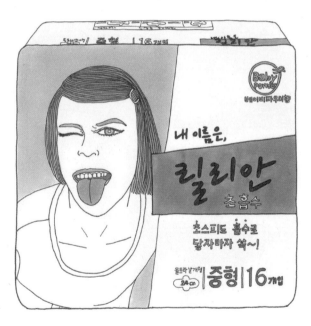

L I P G L O S S

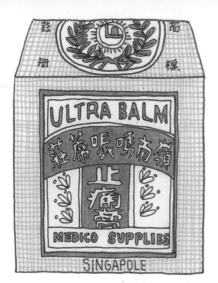

ULTRA BALM

莊蒂嗽喃南嶺

止痛膏

MEDICO SUPPLIES

SINGAPOLE

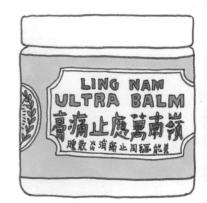

LING NAM
ULTRA BALM

膏痛止應萬南嶺

MENTHOLATUM · MENTHOLATUM · MENTHOLATUM

12g

メンソレータム

Antiphlamine·安티후라민·Antiphlamine

MENTURM MENTURM MENTURM

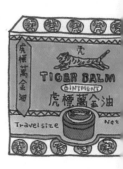

TIGER BALM
OINTMENT
虎標萬金油

Travelsize Net

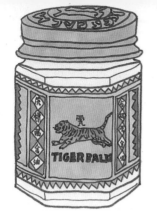

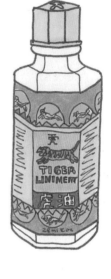

MENTHOL BALM

일본, 태국, 싱가포르, 인도, 홍콩,
서울에서 산 박하 성분의 고체 연고 제품들.

MADAL BAL SYRUP

후시이 통을 보고 반가운 마음이 들었다면, 당신은 레몬 디톡스 다이어트를 했거나 앞으로 할 계획인 사람일 것이다. 나 역시 레몬 디톡스 다이어트를 하려고 여기저기를 기웃거린 결과, 많은 사람이 추천한 이 제품을 선택했다. 하지만 3일 만에 무너졌다. 이 시럽 맛이 입에 맞지 않았고, 머릿속에 탕수육, 돈가스, 피자, 파스타 등이 날아다니기 시작했기 때문이다. 아, 다들 어떻게 레몬 물만 마실 수가 있지.

TIGER BALM

어렸을 적 우리 외할머니는 내가 넘어져서 살짝 긁혔거나 벌레에게
물렸거나 또 열이 나려고 하면 늘 맨소래담이나 호랑이
연고-싱가포르 제품-를 발라 주셨다. 할머니가 둥글게 펴 발라 주면
아픈 것도 금세 가라앉았다. 동생은 맨소래담 냄새를 싫어했지만
내게는 유년 시절의 추억이 담긴 냄새여서 지금도 대부분 이 약으로
1차 치료를 끝낸다. 외할머니는 상당히 멋쟁이셔서 일본을
왔다갔다하는 보따리 상에게 이것저것을 사셨는데 그때마다 빠지지
않는 게 맨소래담과 호랑이 연고, 동동구리무라 불렸던 코티분
화장품이었다. 할머니는 살아 계시지 않지만 어릴 적 습관이 고스란히
몸에 밴 나는 여전히 호랑이 연고를 사랑한다. 스틱형 호랑이 연고는
일본의 대표적인 드러그 스토어 마츠모토 키요시에서 구입했다.

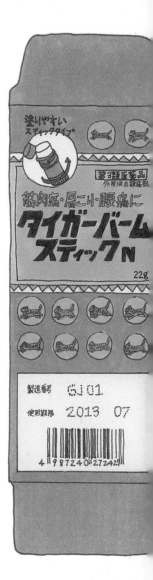

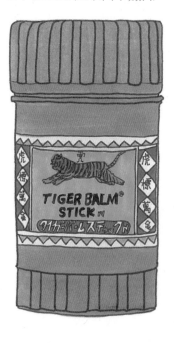

TIGER BALM

TIGER BALM
STICKN
タイガーバームスティック
第3類医薬品

塗りやすい
スティックタイプ

第3類医薬品
外用消炎鎮痛剤

筋肉痛・肩こり・腰痛に
タイガーバーム
スティックN

22g

天然生薬成分
外用消炎鎮痛剤

天然生薬成分
外用消炎鎮痛剤

天然生薬成分！
外用消炎鎮痛剤　第3類医薬品

筋肉痛・肩こり・腰痛に
タイガーバームスティックN

効能・効果/腰痛、打撲、捻挫、肩こり、
関節痛、筋肉痛、筋肉疲労、しもやけ、骨折
用法・用量/1日数回、適量を患部に塗布

d-カンフル	24.9g
ハッカ油	15.9g
ユーカリ油	12.9g
ℓ-メントール	8.0g
チョウジ油	1.5g

成分・分量〈100g中〉

添加物:ステアリン酸Na、グリセリン、
プロピレングリコール、ハヤセチルしょ糖、
エタノール、ステアリン酸グリセリン

注意:/
1 次の部位には使用しないでください
　(1)目の周囲、粘膜等
　(2)湿疹、かぶれ、傷口
2 使用に際しては、説明文書をよく
　お読みください
3 直射日光の当たらない、涼しい所に
　密栓して保管してください

UNDER LICENCE FROM
HAW PAR CORPORATION LTD.,
SINGAPORE

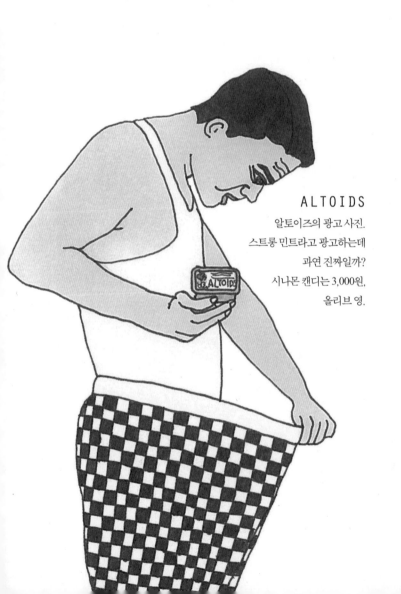

ALTOIDS

알토이즈의 광고 사진.
스트롱 민트라고 광고하는데
과연 진짜일까?
시나몬 캔디는 3,000원,
올리브 영.

1

2

TIN

1 아이러브뉴욕은 선배가 여행길에 사다 준 민트 캔.
2 만화 「베르사이유의 장미」의 주인공 오스칼이
그려진 미니 깡통은 잡지 『스퍼』의 부록.
3 싱가포르 편의점에서 산 허드슨 대추 젤리 캔.
지금은 목탄이나 파스텔 케이스로 사용한다.
4 홍콩의 골든 목 캔디. 마치 약처럼 포장지
하나하나에 사탕이 들어 있다. 25HKD.
5 차임스 유기농 생강 젤리, 3,300원, LOHB.
6 세이어스의 체리 맛 목 캔디. 느릅나무 껍질 성분이
구강 자극을 완화한다. 민트처럼 생겼지만 실제로는
잘 녹지 않는 한약 같은 제품이다. 5.65달러, 월마트.
7 하와이의 상징인 무지개와 알로하 스테이트라는
하와이 별칭을 새긴 자동차 번호판을 그대로 민트
캔으로 활용하였다. 3달러, 세이프 웨이.
8 홍콩의 닌지옴 매실 맛 목 캔디. 20HKD.

4

GRADUAL DISSOLVING

HUDSON'S
"EUMENTHOL" JUJUBES

HONEY LEMON

JUJUBES OF
GUM BASE
GRADUAL DISSOLVING
PROVIDE A SUST

JUJUBES
DEMULCENT FORMULA
PROVIDES THE EFFECT
OF REFRESHING THE
MOUTH

SINGLETS

NET WT 50 gm

UMENTHOL FORMULA · SOOTHING

3

THIS WAY Car-tings

the "original"
Chimes
GINGER CHEWS

NET W
7 PCS
DIET
C

MANGO
TROPICAL MANGO
ORIGINAL GINGER

5

· SINCE 1847 ·

THAYERS®
Natural Remedies

SLIPPERY
ELM
LOZENGES

NATURAL
CHERRY
FLAVOR

Nature's CHERRY

NEW SIZE
BETTER
VALUE!

6

MINTS
HAWAII
ALOHA STATE
Net Wt 0.56 oz (16g)

7

CAP IBU DAN ANAK

NIN JIOM®

京都念慈菴枇杷润喉
烏梅味

Herbal candy
Ume Plum

8

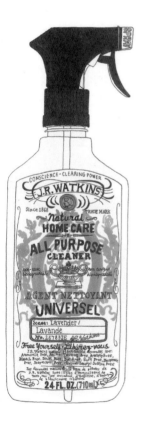

HONG KONG'S HEALING OIL

COUGH SYRUB
하루에 세 번, 식후 15ml
정도씩 먹으면 되는 중국의
감기 시럽.

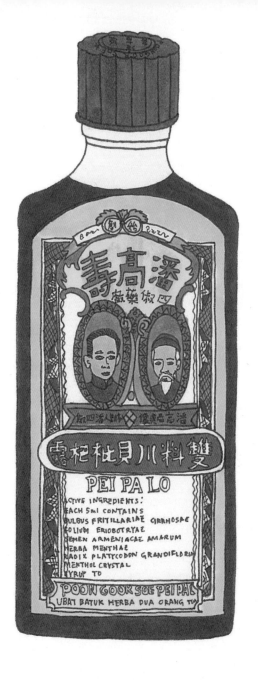

JOHNSON'S FOOT SOAP

하와이 호놀룰루의 월마트에서 구매한 발 전용 세정제. 물에서 보글보글 녹으면서 피로를
풀어 준다. 오래도록 변하지 않는 제품 디자인도 이 브랜드의 인기 요인. 4개 세트 2.99달러.

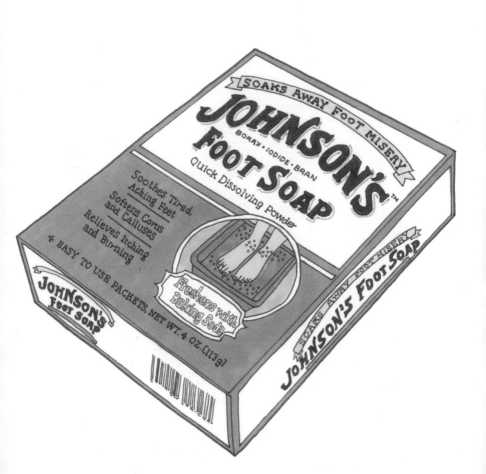

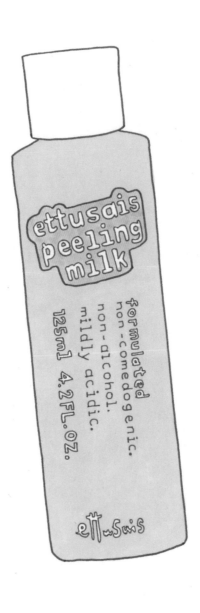

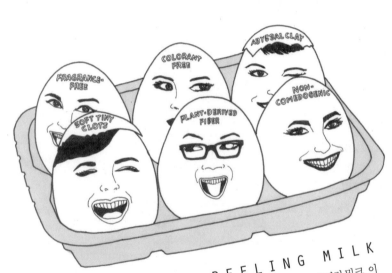

ETTUSAIS PEELING MILK

얼굴의 각질을 부드럽게 제거해 주는 일본 브랜드 에튀세의 필링 밀크. 이 브랜드는 제품을 홍보할 때 늘 달걀을 이용하는데, 코믹하면서 현실감이 있어 제품 설명에 매우 효과적이다. 125ml 1,300엔.

BIRD

왼쪽 앵무새는 인도의 타지마할 근처에서
산 플라스틱 장난감. 줄을 당기면
뒤뚱뒤뚱 걷는다. 옆의 비둘기는 아오모리
특산품 상점에서 산 도자기 피리. 손으로
빚어 만든 토기에 역시 손으로 색칠을 한
전통 공예품이다.

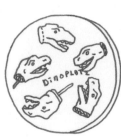

ON TABLE

오리건 주의 사진작가 리사 바우소는
자신의 초등학교 2학년 딸 벨라의 주머니
안에 든 물건들을 찍어서 사진집을 냈다.
『벨라의 주머니*Bella's Pockets*』에 나온
물건들은 자못 고고학적인 분위기다.
주머니 안에서 짧은 시간을 보낸 물건들은
토끼 인형, 낡은 못, 어디선가 주운
병 뚜껑, 과자 부스러기, 몽당연필, 돌과
고무공 등 매일매일 다른 것들이다. 책을
보다가 문득 책상 주변을 살피니 나에게도
이런 것들이 잔뜩 나왔다. 흠, 여덟 살이랑
별다를 게 없구나.

CHINA CRAFT

가끔 어떤 물건에 짝을 찾아 줄 때가 있다. 무슨 얘기인고 하니, 규슈 국립 박물관의
갤러리 숍에서 산 토끼 토산품의 친구를 홍콩 역사 박물관 갤러리 숍에서 사게
되었다는 얘기다. 둘 다 손으로 만든 토속적인 물건인데 색이나 모양으로 봐서 같은
동네 친구 같다. 과연 중국의 어느 지방에서 태어났는지 규슈에서는 모른다는 답변을
받았는데 홍콩에서는 더 황당한 대답을 들었다. 「중국 내륙 지방일 거야. 홍콩은 공장
같은 곳이라 절대 수제품이 없어!」 그때 홍콩에서 산 황소 토기는 한 개 남은 데다가
뿔이 살짝 떨어져 나가서 45HKD로 깎아 주었다. 아마도 두 토산품은 십이지 동물을
나타내는 듯. 규슈에서 산 토끼는 1,260엔.

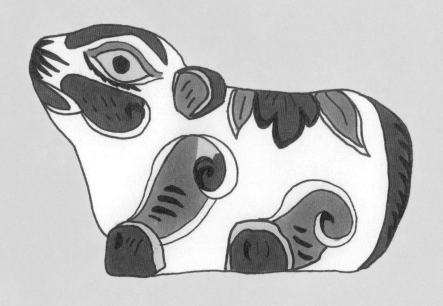

4D VISION COW

홍콩의 해부학 완구 전문 회사에서 만든 해부학 소 인형. 마치 데이미언 허스트의 작품을 미니어처로 만든 듯이 소 내부를 들여다볼 수 있다. 하나하나 조립하면서 인형을 완성하기 때문에 조금이나마 공부가 될지도 모르겠다. 국내 온라인 수입 대행 몰에서도 판매 중.

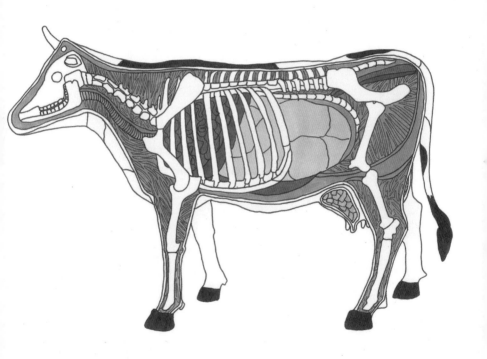

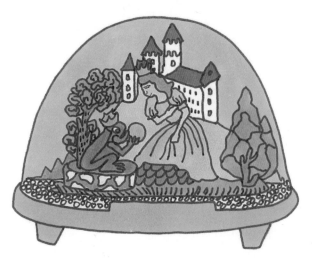

WALTER & PREDIGER SNOW DOME

하나씩 모은 독일 발터앤프리디거 스노우 글로브 회사의 동화 시리즈. 개구리 왕자, 신데렐라,
빨간 두건을 쓴 소녀, 백설 공주. 여행길에 하나둘 사서 모은 것인데, 창가에 둔 게 원인인지

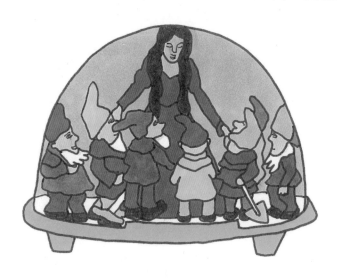

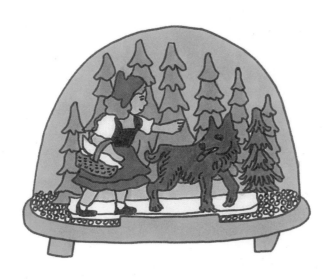

물이 점점 빠지더니 지금은 눈가루가 여기저기 덕지덕지 붙어 흉하게 변했다. 눈가루의 비밀은
플라스틱 흰 가루에 왁스를 섞어 만드는 것으로 좋은 스노우 글로브는 눈이 천천히 내린다.

INDIA TOY

인도의 거리에는 어린 장사꾼이 많다. 이제 초등학교
1학년 정도 되었을까 싶은 꼬맹이들이 제법 숙련된
장사치처럼 물건을 파는데, 그게 안쓰럽기도 흐뭇하기도
하다. 자이푸르 라자스탄 민속촌에서 마음에 드는
플라스틱 장난감을 고르는데 한 여덟 살 정도 된 사장님이
매우 깐깐하다. 한 번에 열 개나 사니까 깎아 달라고 해도
어림없다는 표정을 지어, 인도 여행 내내 수월하던 관광객
흥정에 실패하고 말았다. 물건 가격은 손님이 얼마나
에누리하느냐에 달렸는데 깎고 또 깎다 사장이 설레설레
손을 흔드는 순간이 한계의 바로 위 정도 되는 것이다.
　　꼬마 사장님이 절대 에누리를 해주지 않은 건
민속촌이라는 비싼 장소 때문인 듯. 아쉬운 것은 꼭 깎아
주지 않는 집의 물건이 제일 마음에 든다는 것이다. 꼬마
사장 집에 있던 장난감은 공장 견학을 가 보고 싶을
정도로 색채감이 뛰어나고, 얼굴과
몸통 등의 조화가 예사롭지 않았다.
10개를 사 가지고 와서 모두 나눠 주고 지금은
두 개만 소장 중이다. 더 사올 걸.

SPLASH AND
PLAY

풀장과 수영 놀이용품 전문
브랜드인 베스트웨이의 타고
노는 악어. 물놀이 때
사용하고 집 한편에 우두커니
놓아두었더니 제프 쿤스의
뒤통수를 치겠다. 작은
사이즈 12,900원, 롯데닷컴.

FOLK TOY

아빠가 여행길에 사다 주신 토기 인형들. 이과수 폭포 앞에 자리한 선물 가게에서 하나씩
골라 오셨다. 이 지역은 우수한 품종의 새끼리 교배하여 부리를 더 길게 만들거나 깃털을
화려하게 만드는 지역으로 유명해서 새 품종의 새들을 기념품으로 내놓은 것이다.

SOUVENIR

일러스트레이터로 직업을
바꾼 뒤, 부모님께서 사
오시는 기념품이 더
풍성해졌다. 색상이
강하거나 모양이
특이하거나, 고무로 만든
자유의 여신상은 엄마가,
나무로 깎아 만든 브라질
예수상은 아빠가
선물하신 것.
처음 일러스트레이터가
되겠다고 유학을 떠날 때
우리 부모님은 아무
말씀이 없으셨다. 괜찮은
직업을 때려치우고 서른
살 넘어 그림을 배운다니
〈지가 알아서 하려니〉
하시는 것뿐이었다. 상의
한 번 없이 통보하듯 알린

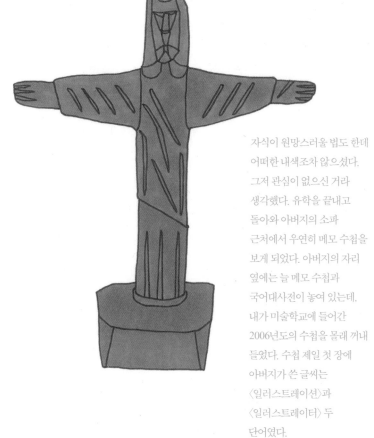

자식이 원망스러울 법도 한데
어떠한 내색조차 않으셨다.
그저 관심이 없으신 거라
생각했다. 유학을 끝내고
돌아와 아버지의 소파
근처에서 우연히 메모 수첩을
보게 되었다. 아버지의 자리
옆에는 늘 메모 수첩과
국어대사전이 놓여 있는데,
내가 미술학교에 들어간
2006년도의 수첩을 몰래 꺼내
들었다. 수첩 제일 첫 장에
아버지가 쓴 글씨는
〈일러스트레이션〉과
〈일러스트레이터〉두
단어였다.

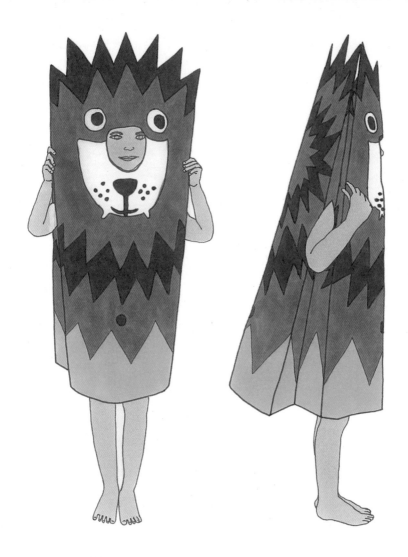

LEONE COSTUME

프랑스 그래픽 디자이너가 만든 커다란 어린이용 사자 코스튬. 종이로 만들어져 간단한
가위질로 쉽게 입을 수 있다. 조카를 사랑하는 여느 노처녀 고모처럼 어딜 가서 예쁜 걸 보면

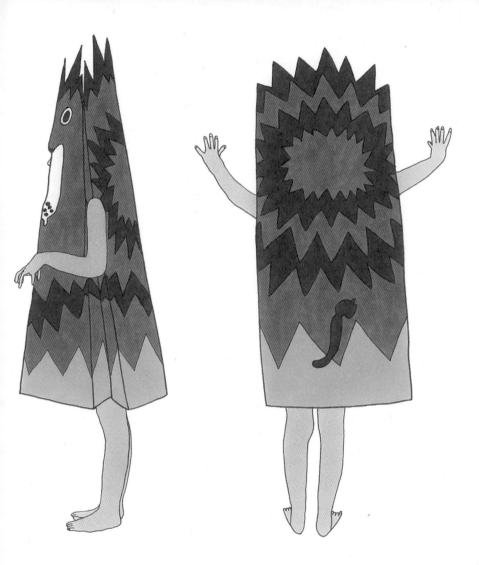

선뜻 지갑을 열게 되는데 이렇게 산 물건을 조카가 좋아하냐 아니냐의 확률은 반반이다.
신이 나서 사 간 사자 코스튬은 단칼에 거부당했다. 포장지에 여자아이가 있어서
여자애들 거라 착각한 모양이다. 가격은 31,000원, 챕터원.

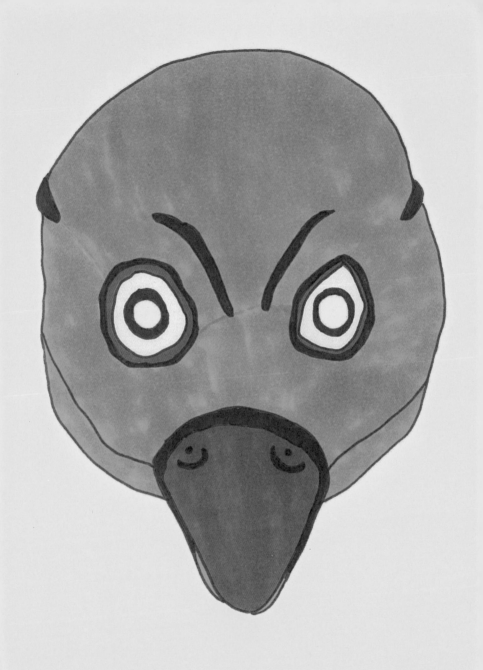

ANIMAL MASK

덴마크의 디자인 그룹 헤이의
동물 가면. 손으로 직접 하나씩
만드는 종이 가면으로 똑같은 게
하나도 없다. 어린이용이지만
보통 벽장식으로 사용된다.

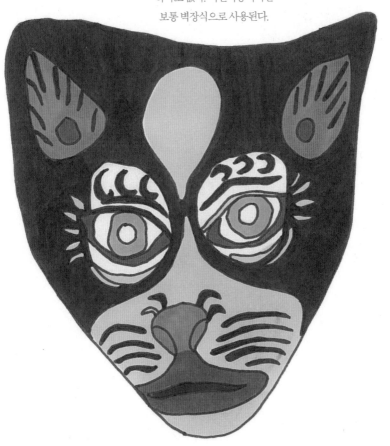

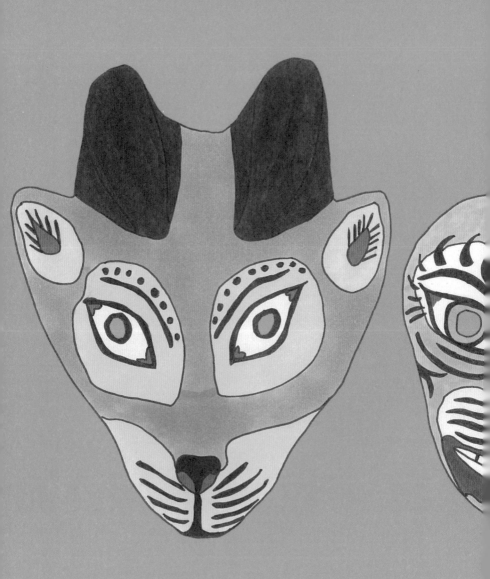

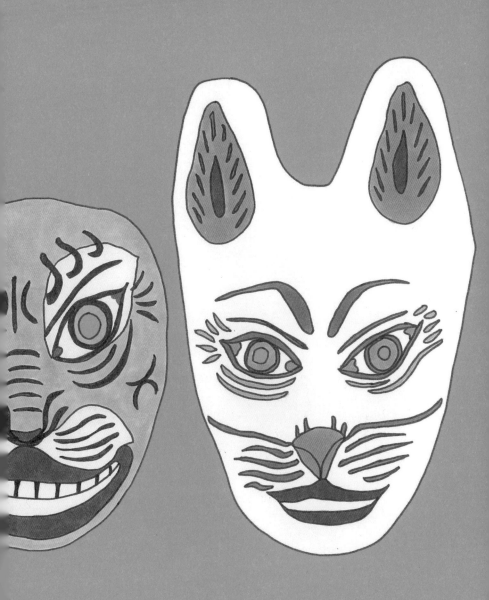

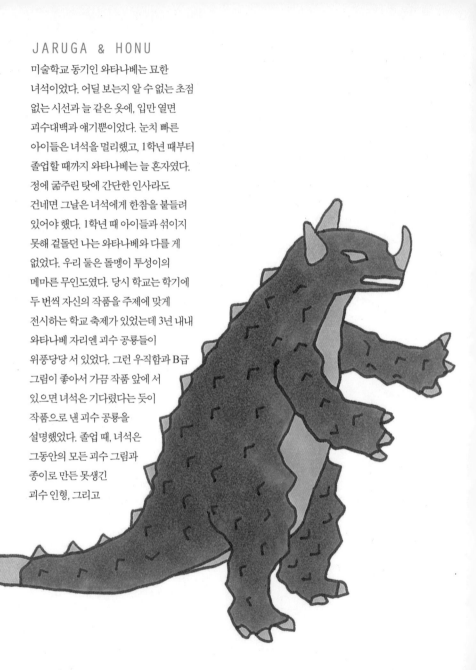

JARUGA & HONU

미술학교 동기인 와타나베는 묘한
녀석이었다. 어딜 보는지 알 수 없는 초점
없는 시선과 늘 같은 옷에, 입만 열면
괴수대백과 얘기뿐이었다. 눈치 빠른
아이들은 녀석을 멀리했고, 1학년 때부터
졸업할 때까지 와타나베는 늘 혼자였다.
정에 굶주린 탓에 간단한 인사라도
건네면 그날은 녀석에게 한참을 붙들려
있어야 했다. 1학년 때 아이들과 섞이지
못해 겉돌던 나는 와타나베와 다를 게
없었다. 우리 둘은 돌맹이 투성이의
메마른 무인도였다. 당시 학교는 학기에
두 번씩 자신의 작품을 주제에 맞게
전시하는 학교 축제가 있었는데 3년 내내
와타나베 자리엔 괴수 공룡들이
위풍당당 서 있었다. 그런 우직함과 B급
그림이 좋아서 가끔 작품 앞에 서
있으면 녀석은 기다렸다는 듯이
작품으로 낸 괴수 공룡을
설명했었다. 졸업 때, 녀석은
그동안의 모든 괴수 그림과
종이로 만든 못생긴
괴수 인형, 그리고

스케치북을 한 장씩 넘기며 만든 스톱모션 애니메이션 등 와타나베 괴수대백과를 총집합시켰다. 이만하면 격려상이라도 줘야 할 텐데, 녀석은 비웃음만 가득 받았다. 난 좋았다. 그 얼마 뒤, 졸업식 즈음에 와타나베에게서 연락이 왔다. 작품을 하나 주겠다는 거다. 우리는 학교 옆 롯데리아에 마주 앉았지만 와타나베는 햄버거만 우적우적 먹고는 슬슬 일어나겠다는 듯 말을 건넨다. 「앞으로 어떻게 할 거야? 한국도 힘들 텐데.」 자신은 애니메이션 전문학교에 다시 들어가서 앞으로 괴수 영화를 만들 거라며 포부를 밝힌다. 어떻게 할지 모르겠다는 내 대답에, 「현실은 장난이 아니야!」라고 맞받아치며 마치 참고 있었던 듯한 충고를 획 던지고 사라졌다. 아무래도 와타나베는 3년간 나를 무시했던 모양이다.

그럼 〈자루가〉는 동정의 선물이었던 건가. 와타나베, 이 자식.

두 공룡은 와타나베가 종이로 대충 만든 우주괴물 자루가와 뷰티 브랜드 〈투쿨포스쿨〉을 위해 아티스트 핫토리 산도가 만든 나무 공룡 호누. 〈투쿨포스쿨〉은 이 작가의 펜 드로잉을 제품에 입힌 다이노플라츠 라인을 만들었는데, 개인적으로는 국내의 아티스트 협업 중 가장 잘 만든 뷰티 제품으로 꼽는다. 핫토리 산도 작가는 50개의 각각 다른 공룡도 만들었으며, 〈투쿨포스쿨〉의 홍대점과 강남역점에서만 구매 가능하다. 9만 원.

MERRY-GO-ROUND

하나는 브라이튼 해변가에 덩그러니 외롭게 돌고 있던
회전목마, 다른 하나는 파리 에펠탑 건너편의 회전목마.
지금도 돌고 있으려나.

BARBIE ART

바비 인형이 집에 굴러다녀 처치 곤란이라면 예술 작품을 하나 만들어
보면 어떨지. 힌트는 이 두 사람. 바비 다리만 모아서 장미 장식물과 함께
붙인 거울은 유럽의 액세서리 디자이너 슈마크 베라스에게서,
바비 얼굴을 하나씩 플라스틱 얼음 통에 채운 것은 그림책 작가
토미 웅거러의 작업실에서 훔쳐 온 아이디어다.

CITY STATUE

나는 여행했던 도시를
그곳에 있던 조형물로
기억하곤 한다.
싱가포르의 쇼핑몰에서
발견한 뇌성마비 아동
기금 협회의 동상과
호놀룰루 와이키키
해변에 위치한 킹스
빌리지의 경비 동상.

TY DOLL

예전 홍대 앞은 다양한 잡화점이 많아서 구경하는 재미가
쏠쏠했다. 그중 하나가 미국 완구 브랜드 TY 인형 가게.
각각의 이름을 가진 작은 돌고래부터 소파 하나 만한
큼직한 고래까지 각종 동물들로 넘치는 곳이었다. 잡지
에디터 시절, 이곳의 커다란 표범 인형을 빌리려 하니,
한국에 네 개밖에 없는 고가 제품이라서 빌려 줄 수
없으니 가게에 와서 촬영하라는 대답이 돌아왔다. 모델이
보아라고 하자, 완고하던 사장님이 박스에 표범을 몽땅
담아서 빌려 주셨던 게 기억난다. 그랬던 TY도 비싼
홍대를 홀연히 떠났고 지금은 TY를 사려면 인터넷으로
주문하는 수밖에 없다. TY 인형을 다시 발견한 건,

싱가포르의 브라스 바샤 콤플렉스의 잡화점이었는데
몇 천 원에 불과한 가격에 판매되고 있어서 혹시
복제품인가 의심했을 정도다. 잠시 옆길로 빠지면,
브라스 바샤 콤플렉스 안에는 세계의 모든 잡지를 다
모아 놓은 것 같은 잡지 전문점 바쉬어 그래픽 북스가
있는데 잡지 마니아라면 절대 놓치지 말아야 할
곳이다. 국내에서 메일 주문도 가능하다.

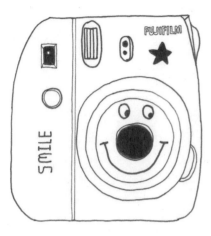

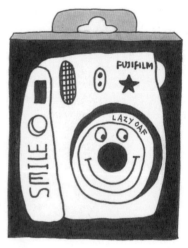

FUJI INSTAX

레이지 오프와 한정 상품을 선보인
후지필름의 인스탁스 즉석 카메라와
일러스트레이터 파피의 드로잉을
사용한 인스탁스 필름. 카메라는
29CM에서 한정으로 판매되었던
제품이며, 필름은 호미화방에서 판매.

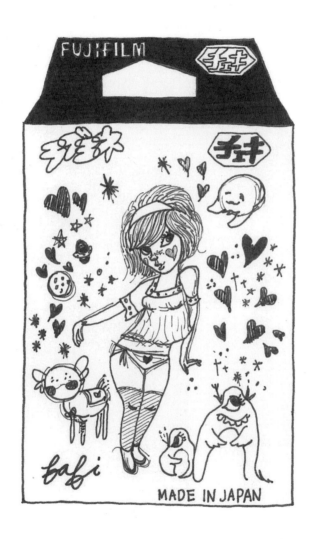

SCRATCH POSTCARD

호주의 아티스트 조지 스위프트와 밀레카 오센, 두 여성이
만든 문구와 액세서리 브랜드 티모드의 그림 카드. 작은
스크래치 핀이 들어 있어 가려진 부분을 바로 확인할 수
있다. 국내에서는 텐바이텐을 통해 이들의 다양한 스크래치
카드를 구매할 수 있다.

PLANT TAG

참신한 아이디어가 돋보이는 디자이너 브랜드 어글리덤블덤의 화분 태그.
언제 샀는지 화분의 이름은 무엇인지 메모를 할 수가 있다. 2매 세트에 3,500원.

nt Tag

Quand Adhémar et belle Annie
Se promènent à petits pas,
On les aima et on les envie
Car ils portent un INTEXA

IN

DANS

DECOUPEZ PUIS UTILISEZ CETTE CARTE POSTALE POUR ÉCRIRE A VOS PETITS AMIS

Printed in France.

TEXA

us les tricots

TES LES BONNES MAISONS

LACROIX & LEBEAU,

QUEEN ELIZABETH II MASK

DIN
GO

ING
ODS

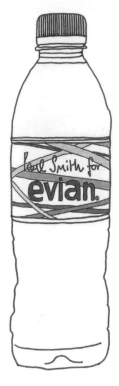

EVIAN X PAUL SMITH

폴 스미스가 에비앙을 위해 디자인한 한정 상품. 열두 살 때부터
에비앙을 마셔 왔다는 폴 스미스는 특유의 스트라이프를
리본처럼 병에 둘렀다. 2010년 출시되었을 당시 사 두었던 병은
지금은 독서 스탠드로 이용한다. 다 쓴 와인 병이나 목이 긴 음료수
병에 꽂아 쓰는 LED 램프는 디자인 브랜드 탄젠시에서 만든 제품.
USB를 통해 전원을 공급받기 때문에 친환경 제품으로도
알려졌다. 스탠드는 링이 달려 있어 높낮이를 조절할 수 있다.
24,000원.

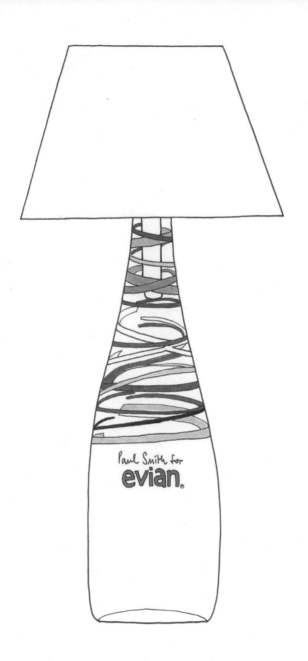

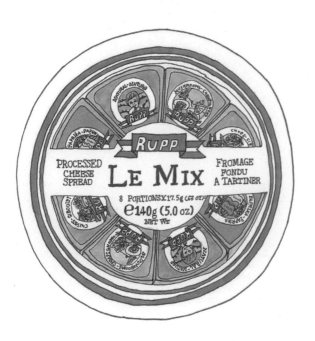

CHEESE PACKAGE

어떤 대학 선배는 뭘 해 먹기 귀찮은 날에는 맥주 캔 하나와 치즈로 저녁을 때우곤 했었다. 어딘가 쓸쓸해 보이기도 하고, 또 어딘가 〈서울 사람〉 같아서 멋있기도 했다. 자취 경력이 10년 이상 되어 보니 나도 맥주 캔 하나와 치즈를 저녁으로 정할 때가 있다. 그때 〈서울 사람〉 선배처럼 말이다. 위의 매력적인 치즈들은 모두 저녁 반찬인 셈. 쿨로미에 치즈는 치즈의 왕으로 불리는 브리 치즈의 패밀리로 버섯 향이 살짝 감돌며 보통 브리 치즈보다 맛이 더 강하다. 겉은 하얀 원 모양이고, 안에는 슈크림 빵처럼 크림이 들어 있다. 〈아버지〉를 뜻하는 몽 페르를 이름에 쓸 만큼 자신감 넘치는 장인 브랜드. 크림치즈 러프 리믹스는 오스트리아 치즈로 버섯, 채소, 내추럴 등 여러 맛으로 나뉘어 있고 가볍게 먹기 좋다. 치즈 전문 온라인 숍 〈치즈몰〉에서 구매 가능.

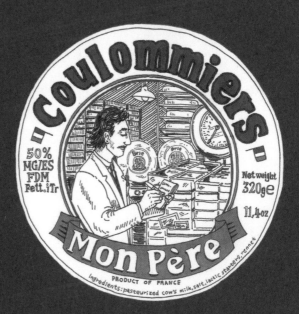

LOMONOSOV

선물을 할 때는 〈평소 하나쯤 갖고 싶지만 내 돈으로 사기 힘든 것〉 위주로
고른다. 옛 상사나 선배들－대부분 독신 여성－이 승진을 했거나 독립하여
새 사무실을 열었을 때 축하의 의미로 사 드리는 게 고급 도자기. 그렇다고
딱딱한 분위기의 도자기는 오히려 역효과를 줄 수 있어 귀여운 것을 고른다.
러시아 황실 도자기 로모노소프는 부담이 없는 편. 일러스트가 재미있어
받는 사람도 즐거워한다. 레닌그라드 낚시 세트로 머그잔과 잔 받침, 장식
접시 3개로 구성되었다. 접시는 별도 판매한다.

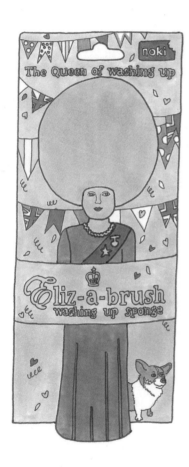

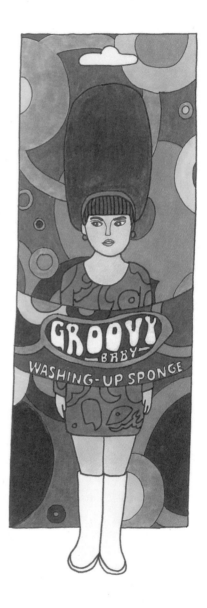

WASHING—UP SPONGE

일본의 빌리지 뱅가드는 동네별로
약간씩 개성이 다르다. 지유가오카점은
주택가 분위기에 맞게 인테리어와
생활용품이 강하고, 오차노미즈점은
인근 대학가의 젊은 고객이 많아서 패션
아이템이 더 많다. 그래도 으뜸은 바로
시모기타자와 빌리지 뱅가드. 음악과
연극, 미술 등 소위 예술계 청춘들이
살고 있어 다른 곳보다 더 자유롭고,
커다란 창고에 들어온 듯 제멋대로 쌓인
물건들은 아날로그 감성으로 충만하다.
그래서인지 이상하게도
시모기타자와─요시모토 바나나의
『안녕 시모기타자와』를 읽으면 이
동네가 왜 매력적인지 알게 된다─를
가면 저절로 역 근처의 빌리지 뱅가드로
향하는데 최근 발견한 스펀지 두 개는
머리에 스펀지가 달려 있어 도저히 원래
용도로 쓸 수가 없다. 각 882엔.

CAN 1

깡통을 자주 모은다. 내용물을 다 쓰면 색연필이나 마카
통으로 사용하기 편해서이다. 왜 이렇게 깡통을 좋아할까
생각해 보니, 어릴 적 아빠가 출장길에 사다 주신,
평소에는 볼 수 없던 과자는 모두 예쁜 깡통에 들어 있던
게 떠올랐다. 젤리나 롤 비스킷, 과일 사탕도 모두 캔에
담겨 있었는데 이 이유라면 충분하지 않을까.
타이포그래피만으로도 충분히 세련된 존 맥캔 오트밀
캔은 딘앤델루카, 프랑스의 유명한 밤 잼 브랜드 클레망
포지에의 밤 스프레드 캔은 오디너리 라이프에서
구입했다. 두 브랜드 모두 130년이 넘은 장인 회사다.

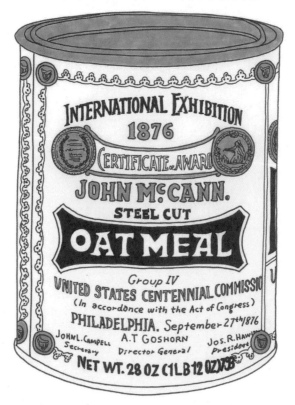

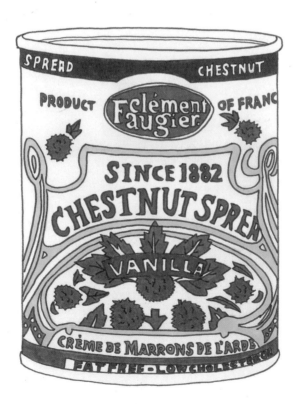

CAN 2

오븐은커녕 인스턴트 호떡도 겨우 만들 수 있는 살림에도 항상
구비해 놓는 것은 베이킹파우더이다. 해외여행을 가게 되면
유적지보다 더 자주 슈퍼마켓에 들르는데 그때마다 잊지 않고 꼭
베이킹파우더를 사 온다. 어느 날 아침 방송에서 본 살림의 여왕이
자신의 비결은 베이킹파우더라고 밝힌 게 그 원인. 그녀가 보여 준
베이킹파우더 활용도는 그야말로 만병통치약이다. 그릇의 기름때,
눌어붙은 달걀찜 제거, 싱크대와 가스레인지 찌든 때, 그리고 화분
잎사귀까지 마치 마법처럼 반짝반짝 빛나게 되니 이보다 더 좋은
세정제는 없을 듯하다.

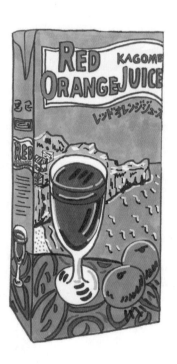

KAGOME RED ORANGE

시부야에서 멀지 않은 주택가 동네
산겐자야는 위로는 시모기타자와,
아래로는 나카메구로로 갈 수가 있어
매력적이다. 버스로 10분 거리인
시부야랑 가까운데도 마치 시골에 온 듯
운치가 있다. 산겐자야의 랜드마크라 할
수 있는 캐롯 타워를 빼면 높은 건물이
거의 없는 것도 특징. 가끔 산겐자야 B
호텔에 머무는데 이 호텔 창가에서
바라보면 산겐자야 일대가 거의 한눈에
들어와 주택 옥상의 작은 정원이나
아이들 풀장 같은 게 다 보일 정도다.
산겐자야에서 가장 번화한 캐롯 타워
1층에는 여러 상점이 모여 있고, 그곳의
칼디는 원두커피 전문점으로 수입
식료품을 함께 판매하는 곳. 매장은
작지만 취급하는 물건이 꽤 독특해서 늘
사람들로 북적거린다. 이곳에서 처음
발견한 카고메 레드 오렌지 주스는
일본에서 3년 반이나 살면서도 보지
못했던 제품. 자세히 살펴보니 레스토랑
전문용이다. 이 매장은 창고형 마트처럼
물건을 대량으로 쌓아 두고 판매하는데
카고메 레드 오렌지 주스가 쌓여 있는
풍경은 앤디 워홀「캠벨 수프」의
산겐자야 버전 같았다.

DO IT YOURSELF

미술학교 3학년 때는 친구 여럿이서 작업실을 하나 빌렸다. 학교 근처 낡은 5층 사무실을 여덟 명이 쓰다 보니 어지러워졌다. 몇몇은 회화 위주이니 자리를 작게 차지해도 괜찮지만, 공예나 조각 분야 친구들은 별도의 공간을 갖고 싶어 했다. 그러다 친구들이 「도잇또가 해결책이야! 다 같이 도잇또나 가자!」란다. 도잇또? 도잇또가 뭐냐고 묻자, 녀석들이 도쿄에서 3년이나 살면서 도잇또를 모르냐며, 미술학교 학생 맞아? 놀리기 시작했다. 대충 들어 보니 미술 재료부터 직접 만들 수 있는 인테리어 도구와 리폼 재료들을 파는 곳 같은데, 가 본 적이 없으니 친구들 뒤를 졸졸 따라갔다. 작업실과 그리 멀지 않은 고라쿠엔 역−도쿄 돔 야구장이 있는 곳−에 내려서 길을 따라 쭉 걸어가니 드디어 도착했다며 어딘가를 손가락으로 가르킨다. 녀석들의 손가락 끝 커다란 간판에는 이렇게 적혀 있었다. 〈DO IT〉

1

2

3

4

도잇또에서 샀던 물건들. 1 병따개로도 병마개로도 사용하는 시즐러 오프너.
2 지진이 나도 물건이 떨어지지 않도록 가구와 천정을 지탱해 주는 고정대.
3 잎 차를 간편하게 마실 수 있게 해주는 필터. 4 겉봉투가 그래픽 아트 같은 크린피아 행주.

FROMAGE EXTRA-FIN
FABRIQUÉ EN CHARENTE-MARITIME
40 POUR CENT DE MATIERE GRASS
17.0

CAMEMBERT BELLE NEIGE CAMEMBERT
40 POUR CENT DE MATIERE GRASSE
FROMAGERI DE CHADENAC
17800 - PONS
FABRIQUE en CHARENTE M

CAMEMBERT EXTRA-FIN -40
Cendrillon

CAMEMBERT EXTRA
FABRIQUE DANS LES CHARENTES
DUCHESSE DE SAINTON
50% MATIÈRE GRASSE

PETIT CAMEMBERT EXTRA-FIN
FABRIQUE CHARENTE-M
40% DE MATIERE GRASSE
LAITERIE COOPERATIVE
DE MA PRAIRIE
CHADENAC CHM

SPÉCIALITÉ AU LAIT DE VACHE
DIFFUSE PAR LA SOCIÉTÉ LAIDLANT
40 POUR CENT DE MATIERE GRASSE
Q17

VINTAGE CHEESE LABEL

프랑스의 치즈 패키지를 구경하다가 빈티지 레이블만 모아 놓은 사이트를 발견하게 되었다.
치즈 레이블이란 의미의 〈Le Tyrosemiophile〉라는 사이트에 가면 1800년대부터 1970년대까지
엄청난 양의 치즈 상표를 둘러볼 수 있다. 일본의 인쇄술이 양조장의 고유 상표를 붙인 술이
유행하면서 같이 발전했듯이, 프랑스도 치즈가 다양해지면서 인쇄 기술이 덩달아 발달한 것으로
보인다. 빈티지 치즈 라벨뿐 아니라 치즈에 관련된 책자도 별도로 판매하는 곳. 그중에서
개인적으로 마음에 들었던 것만 그려 보았다. www.letyrosemiophile.com

POP ART PACKAGE

식료품을 고르는 기준이
엉뚱하게도 팝아트나
빈티지 디자인일 때가 있다.
커다란 피클 한 덩어리가
들어 있는 독일 브랜드
스프레발트호프 캔은 앤디
워홀처럼 피클을 그렸다.
마치 미국의 60년대
디자인처럼 꾸민 오리지널
슬라이스 쇠고기 육포는
놀랄 만하게도 진주햄 제품.
그동안의 제품 디자인과
차별화된 것으로
앞으로가 기대된다.

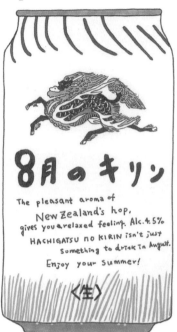

JAPANESE TYPOGRAPHY

1 2003년 여름 한정 상품으로 유명 아트 디렉터
모리모토 치에가 디자인한 〈8월의 기린〉.
그해 우연찮게 도쿄를 방문했는데 편의점마다
이 기린 맥주가 가득해서 여긴 디자인
강국이구나, 감탄했다. 캔 디자인이 워낙 예뻐
10년간 버리지 않고 있다가 이번에 그림으로
그리면서 드디어 쓰레기통에 넣었다.
2 일본 사무라이를 주제로 한 가고시마 세이카
식품의 효우로쿠모치. 모치라는 이름에서 알 수
있듯이 쫀득쫀득한 식감으로 팥과 말차가 든
일종의 캐러멜 같은 전통 과자. 효우로쿠는

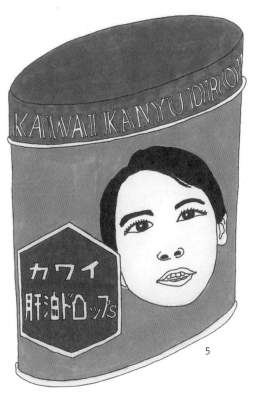

케이스에 그려진 사무라이의
이름이다. 맛있다 맛없다라고
콕 집어 말할 수 없는 맛과 식감이
이 과자의 특징.
3 에도시대 때부터 내려오는 전통
브랜드 에이타로의 흑사탕 캔.
4 2012년 추동 한정 상품으로
쌀 효모를 넣은 에일 맥주. 캔에
적힌 일본어—오른쪽부터 세로로
읽어야 함—는 〈전략 취향 따위는
묻지 않을 테다 쏘리〉이며 최근
블랙 캔을 선보인 독특한 맥주이다.
5 빈티지 타원 캔 안의 눈 영양제는
가와이 간유 드롭스.

EGG & SALT

여행을 가면 그 동네 대형 마트에 들러 장을 보는데 달걀을 산 적은 한 번도 없었다.
그러다 홍콩 여행 때 처음으로 달걀을 샀었다. 침사추이의 시티 슈퍼에서 내 또래로
보이는 여성이 달걀 코너에서 한참을 서 있다가 마침내 고른 것을 곁눈질로 지켜보다
따라 산 것이다. 그렇게 사 온 달걀을 호텔에서 빌린 전기 포트에 넣고 삶았는데 선명한
노른자와 더불어 맛이 기가 막혔다. 소문으로만 듣던 자연 방사 유정란은 과연 지금까지
먹은 달걀과 차원이 달랐다. 소금은 호주의 유명한 저염 브랜드 제품. 네 개 세트 달걀은
54HKD. 테이블용 소금은 19HKD.

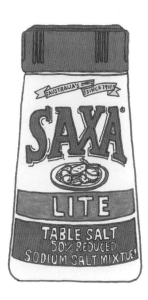

TICK TOCK TEA

다른 나라의 소소한 일상용품을
판매하는 온라인 숍 오디너리 라이프는
정성 어린 글로 제품을 소개하며, 차와
잼, 치약, 가방 등 실제 자신들이
좋아하는 물건을 판매한다. 어느 날
선배의 작업실이 있는 종로 3가에 놀러
갔다가 옆집의 친구들과 인사를 하게
되었는데 그들이 바로 오디너리
라이프의 운영자들이었다. 그래픽
디자이너로도 활동하는 젊은 여성들로
디자인 감각뿐 아니라 물건 고르는 눈이
예사롭지 않다. 그 오디너리 라이프에서
구매하고 팬이 된 제품 중 하나가
영국의 유기농 차 브랜드 틱톡. 순하고
부드러워 보리차처럼 자주 마시는데
위에 부담이 없어 좋다.
40개 세트에 12,000원.

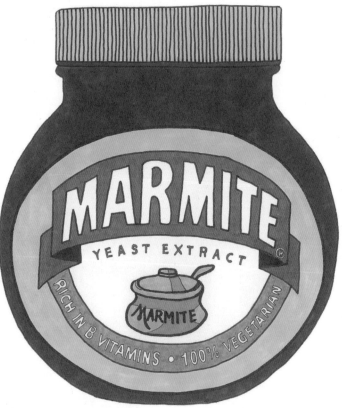

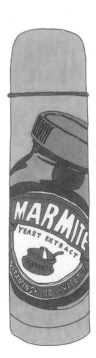
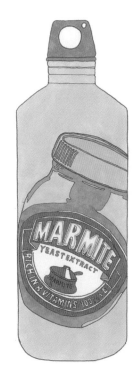

MARMITE

유학을 다녀온 사람들은 으레 잊을 수 없는 추억의 메뉴가 있기 마련인데 내게는
기숙사에서 아침마다 나온 낫또와 매실 절임이 그렇다. 영국을 다녀온 사람들의
경우엔 이 마마이트 잼 얘기가 나올 때가 있다. 딱 한 번 친구가 토스트에 발라 준
걸 먹은 적이 있는데 참 뭐라 표현할 수 없는 맛이었다. 영국 유학파 사이에서도
호불호가 분명히 나뉘며 이걸 잘 먹게 되면 영국 사람 다 된 거란다.
마마이트를 팝아트풍으로 프린트한 보온병과 휴대용 물병은
영국 바스에 본거지를 둔 디자인 제품 브랜드 와일드앤울프 제품.

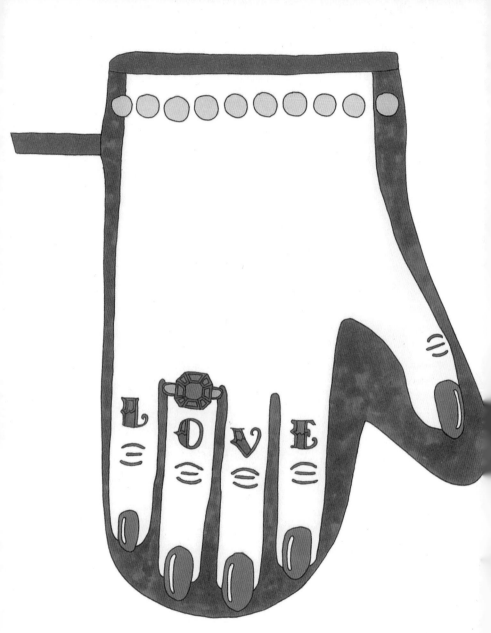

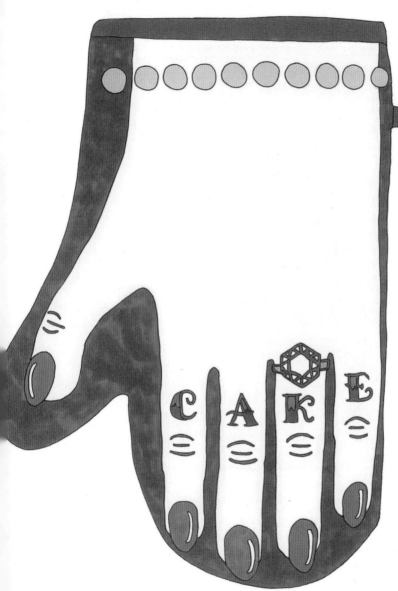

SINGLE OVEN MITT

영국 스튜어트 가드너의 주방 장갑. 왼쪽 손과 왼쪽 손 두 가지 그림으로 나뉘며, 장갑을
한 짝씩만 판매하지만 오븐 그림이 덜려 즐거움은 두 배다. 1300K.

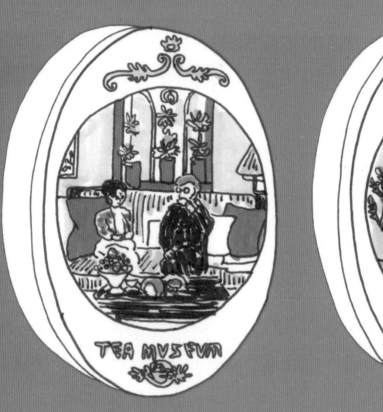

TEA MVSEVM

Fin

TE

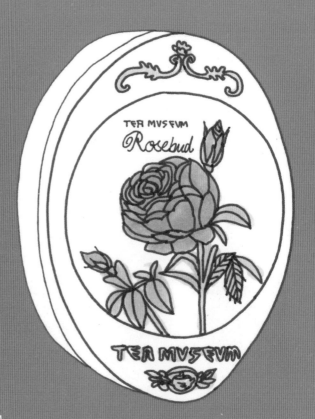

TEA MUSEUM

명동 롯데백화점 식품 매장에서 발견했던 티 뮤지움. 그림이 그려진 타원형의 틴 케이스를 보고 외국 브랜드로 착각했었다. 브랜드를 만든 데이비드 킬번 씨는 한국인 부인을 만나 한국에 정착했고, 가족이 아팠을 때 몸에 좋은 차를 찾기 위해 여러 나라를 다니다 발견한 차와 허브를 제품으로까지 만들게 되었다. 데이비드 & 제이드 킬번 부부를 그린 패키지는 스리랑카 홍차. 그림은 부부의 친구가 그려줬다고 한다. 기름기 많은 음식 먹은 뒤에 더 좋은 다홍포 울롱차, 그윽한 장미 향의 로즈버드 핑크는 모두 롯데백화점 본점과 부산 서면점 외에 티 뮤지움 홈페이지에서 구매 가능.

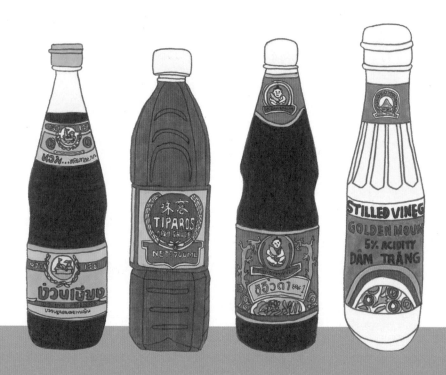

THAI SPICE

왼쪽부터 느완 치앙 조미 소스와 티파로스 생선 소스, 타이 음식에 빠지지 않는 헬씨보이 검은
간장 소스, 태국 골든 마운틴의 식초, 태국 매크루아 굴 소스, 헬씨보이 간장 소스. 포 콴 핫 칠리
소스. 온라인 숍 아시아마트에서 구매 가능.

V I N Y L

사람들은 나에게 길을 자주 묻는다. 부쩍 관광객이 많아진 홍대 앞이든, 시부야 스타벅스 앞이든, 파리 에펠탑 앞이든 어느 곳에 있어도 내게 길을 묻는다. 그런데 묻는 장소가 인도 델리거나 런던의 소호라면 고개를 갸웃하게 된다. 다른 사람도 많은데 유독 나한테 묻는 이유는 〈그래, 나의 자연스러운 모습 때문일 거야, 역시 난 어딜 가도 글로벌하니까〉라고 자찬했는데 홍콩 센트럴에서 드디어 그 해답을 찾았다. 누군가가 길을 물을 때마다 내 손에

비닐봉지가 들려 있었던 것. 어딜 가도 그 동네 마트나 구멍가게에서 뭔가를 사서 비닐봉지를 덜렁덜렁 들고 다니니, 관광객 입장에서는 틀림없는 현지인으로 본 것이다. 더 웃긴 건 그들이 묻는 장소를 가르쳐 준다는 점이다. 관광객 묻는 게 빤한데다 내가 방금 지나쳤거나 지금 가려고 하는 장소여서 손짓으로 대강 다 가르쳐 줄 수 있었다. 한자 〈희〉를 쓴 홍콩의 약국 봉투와 일본의 자연 양조 간장인 기꼬망.

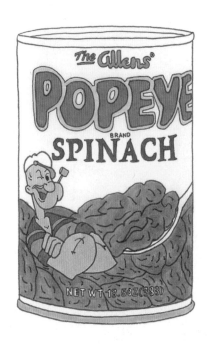
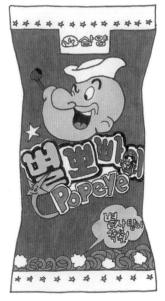

POPEYE & OLIVE

어렸을 적 애청하던 만화를 얘기하다 보면 자연스럽게 현재 나이를 유추하게 된다. 지금 30대
후반이라면 아마도 딱다구리, 미키마우스, 호호 아줌마, 이상한 나라의 폴, 미래소년 코난 등이
거론될 텐데, 뽀빠이 역시 우리의 유년을 비옥하게 만들어 준 영웅이다. 팔뚝에 닻 문신을 새긴
괴력의 선원인 뽀빠이는 위험한 고비—주로 라이벌 부르투스가 올리브를 괴롭힐 때—에 빠질
때마다 시금치를 먹고 불끈 힘을 내는데, 그곳이 망망대해 한가운데이든, 무인도이든 어디서나
시금치 캔을 구할 수 있는 건 미스터리다. 게다가 시금치를 싫어하는 어린이들에겐 나름 고역의
만화였다. 엄마들이 밥 먹을 때마다 뽀빠이를 언급했으니 말이다. 한국 버전으로 바꾸자면,
홍길동이 위기에 처할 때마다 김치 한 포기를 꿀꺽 삼킨다고 할까. 하지만 난 올리브는 싫었다.
못생긴 데다가 키만 삐죽하고, 만날 〈뽀빠이~ 도와줘요!〉 외치는 목소리도 시끄러웠다.
잔소리는 또 어떻고. 돌이켜 생각하니, 아무래도 질투였던 것 같다. 하와이 월마트에서 발견했던
앨런스 뽀빠이 시금치 캔. 삼양의 역사 깊은 과자 별뽀빠이.
도쿄 콘란 숍에서 산 프랑스의 올리브 오일.

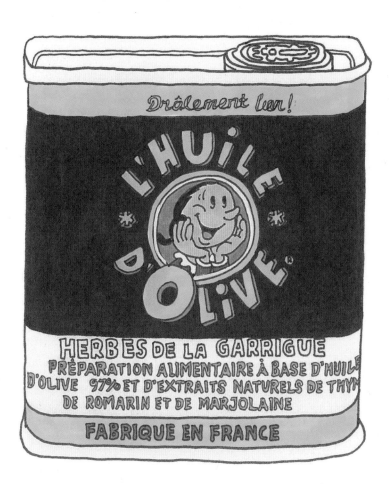

KOREAN POWDER

동네 슈퍼마켓 한편에서 발견한 한글
로고 제품들. 요란한 패키지들
사이에서 순박한 처녀처럼 다소곳이
자리하고 있었다. 화려한 그림이나
요란한 영문이 없어도 이렇게
매력적일 수 있다니, 오래오래
이 외모를 간직했으면 좋겠다.

BAKING POWDER BAKING POWDER

촐이맛
베이킹파우다

Happy Choya

150g

초 야 식 품
CHO YA FOODS COMPANY

BAKING POWDER BAKING POWDER

식품첨가물

주 탄산 나트륨

소食다

60g

Happy Choya

초 야 식 품
CHO YA FOODS COMPANY

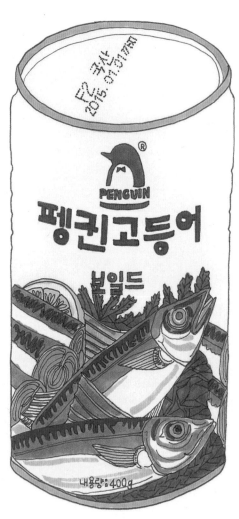

PENGUIN CAN

고등어나 꽁치 캔에는 손으로
그린 듯한 그림이 많은 편인데,
도대체 누가 처음 한 것이고
따라한 것인지 모를 만큼
구도나 양식이 서로 흡사하다.
그럼에도 불구하고 강자는
있는 법. 펭귄이 제일 잘 그렸다.

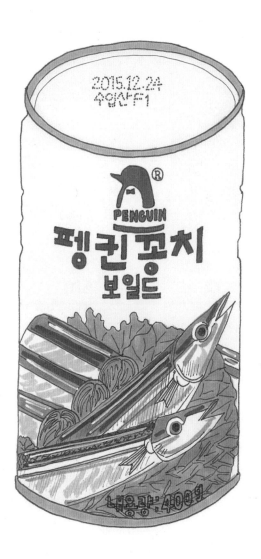

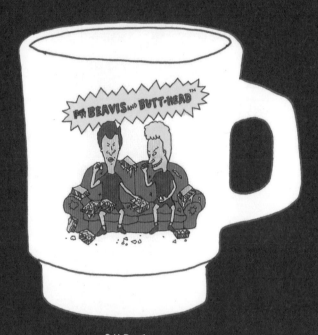

CUP 1

비버스 앤 벗헤드 캐릭터를 파이어 킹
머그잔으로 내놓았다. 이게 실제 파이어
킹이라면 상당한 고가였겠지만 일본인이
잘하는 〈빈티지 재해석〉에 걸맞게 싸고 가벼운
플라스틱 머그잔으로 탄생했다. 개당 525엔,
하라주쿠의 더 월드 커넥션.

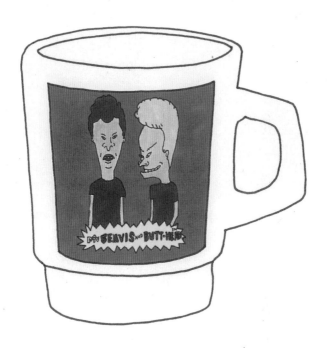

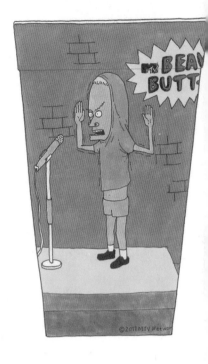

CUP 2

소파에 앉아 빈둥거리는 게
하루 일과의 전부인 비버스 앤
벗헤드의 대표 모습과
콘홀리오로 변신한 비버스.
컵에 쓰인 글은 저렇게 이상한
짓을 할 때마다 내뱉는
말이다. 컵은 각 399엔,
빌리지 뱅가드.

KEEP CUP

에드워드 흄즈의 책 『102톤의 물음: 쓰레기에 대한 모든 고찰』을 읽고 나서 쓰레기를 조금이라도 줄이려고 애쓰고 있다. 그중 가장 쉬운 방법은 페트병이나 1회용 컵을 되도록 쓰지 않는 것. 어떤 게 좋을까 둘러보다가 호주의 친환경 브랜드 킵컵 텀블러를 골랐다. 크기에 따라 S, M, L로 나눠며, 색상도 다양해서 선택의 폭이 넓다. 다만, 이 텀블러는 보온이나 보냉 효과가 전혀 없다. 하루에 한두 잔 사 먹는 커피도 텀블러로 바꾸면 적게 나마 환경에 도움이 될 터.

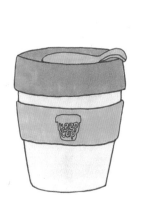
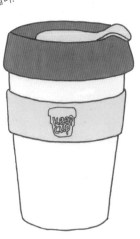

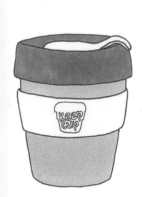
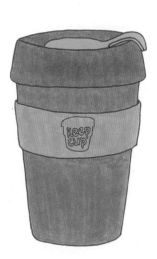
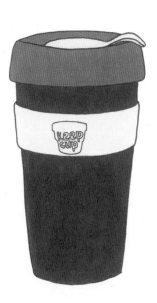

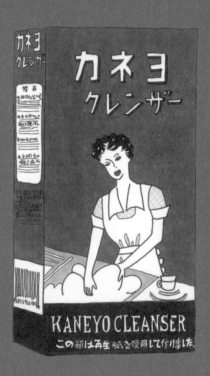

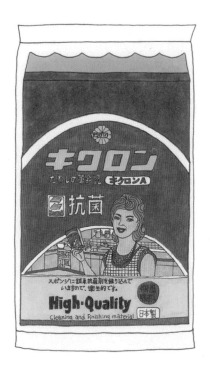

CLEANSER & SPONGE

도쿄를 서울처럼 가운데로 나누면 우리의 종로쯤 되는 곳이 〈우에노〉와 〈아사쿠사〉인데 이
동네는 낡은 건물과 어울리는 오래되고 값싼 서민용품을 손쉽게 살 수 있다. 우에노 어딘가의
구멍가게에서 샀던 카네요 가루 클렌저는 세정력이 우수해 미술학교 때 자주 사용했다.
가격은 100엔 정도. 카네요 클렌저와 세트 같은 키쿠론 스펀지. 1960년 세계 최초로 개발된
스펀지 & 솔 합체 제품으로 지금까지 모두 5억 개가 팔렸다. 지금도 인기 상품이라 흔히 볼 수
있으며 난 도쿄대학교 구내 생협에서 샀다. 152엔.

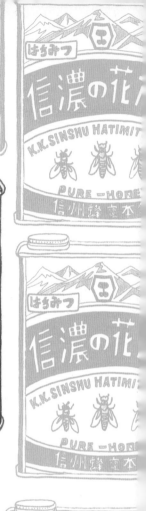

HONEY & TORTILLAS

왜 이 둘이 나란히 붙어 있는가 하면, 참을 수
없는 공복감에 온 집안을 탈탈 털어 찾아낸 것이
또르띠야와 꿀이었기 때문이다. 구운
또르띠야를 꿀에 찍어 먹었는데 배가 몹시
고파서였는지 둘의 궁합이 잘 맞는 탓이었는지
꽤 맛있게 먹었다. 또르띠야는 동네 마트에서
샀고, 꿀은 일본 신슈에 사는 친구가 유명 농장
제품을 사다 주었다.

STAYS FRESH LONGER · OPEN UPPER

6 INCH

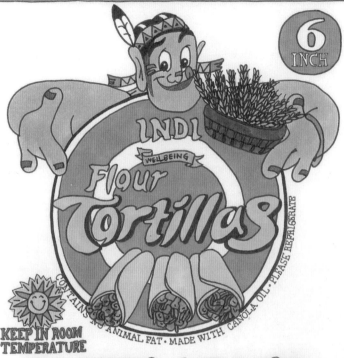

INDI

WELLBEING

Flour **Tortillas**

CONTAINS NO ANIMAL FAT · MADE WITH CANOLA OIL · PLEASE REFRIGERATE

KEEP IN ROOM TEMPERATURE

FAJITA/TACO
FLOUR TORTILLAS

NET WEIGHT
9.6 ozs/272g

628 Kcal
PRODUCT OF USA

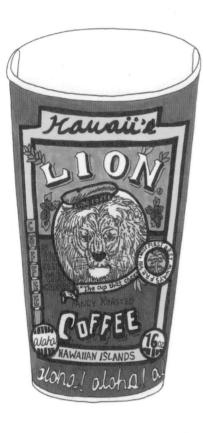
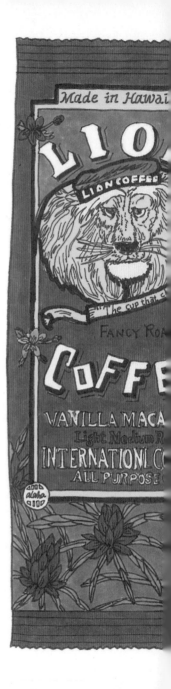

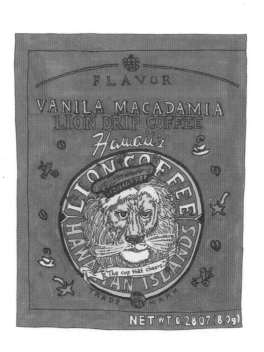

LION COFFEE

하와이하면 라이온 커피. 어디에서나 흔히 볼 수 있는 대중적인 브랜드로 도심 마트, 외곽 도로의 휴게소의 한편에 수북이 컵을 쌓아 두고 판매한다. 향은 달콤하고 맛은 구수하고. 무엇보다 가격도 1달러 50센트로 싸고.

COW 1

오키나와 나하에서 열흘 정도 빈둥거리며 지냈더니 나중엔 할 일이 없어 그저 거리를 어슬렁거리는 게 일과가 되었다. 나하 시내를 한 바퀴씩 산책하곤 했는데 불쑥 들어간 가게에서 재미난 걸 발견했다. 그게 바로 오키나와산 미니 우유. 어떤 마트엔 있고 어떤 데엔 없고 들쑥날쑥, 전국 체인이 아닌 오키나와 지방 고유의 슈퍼마켓에는 빠지지 않고 있었다. 180ml의 작은 종이 팩에 가격은 60엔 정도. 열흘 동안 세 개만 발견한 것이 못내 아쉽다.

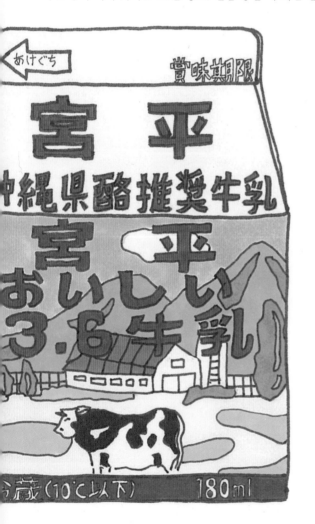

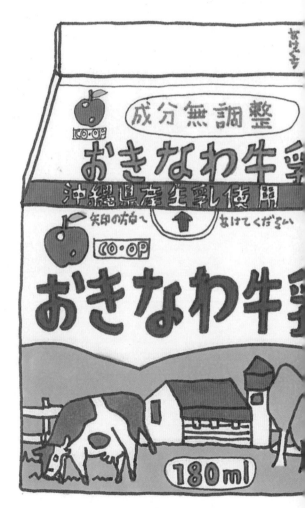

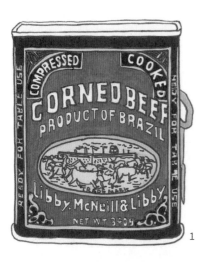

1

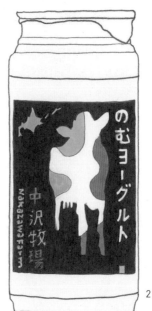

2

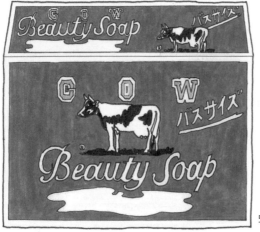

5

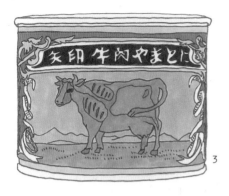

3

4

Colman's

Estd. 1814

By appointment to Her Majesty the Queen,
Van den Bergh Foods Ltd., Suppliers of mayonnaise,
Low fat Spreads, Mustards and Sauces

Colman's
of Norwich

Original English

Mustard

Double Superfine
Mustard Powder

7

COW 2

1 시카고의 리비의 콘 비프. 공장 앞으로 떼 지어
가는 소 무리가 상표다. 2 북해도의 유명한 낙농
목장 나카자와 목장의 마시는 요구르트.
3 일본의 전통 방식으로 만든 야지루시 쇠고기
통조림. 쇠고기에 간장과 설탕, 생강 등을 함께
삶아 만든 것으로 우리나라의 장조림과
비슷하다. 4 주로 일본의 동네 목욕탕 안에서
자주 보는 산토리 밀크 캔. 우유에 분유를 섞은
옛날 맛이 특징이다. 5 일본의 100엔 숍 인기
제품인 카우 세안용 비누. 부드러운 우유 성분에
큼직하고 싸서 인기가 많다. 6 벤앤제리
아이스크림의 컵. 7 200년 역사의 콜만스
머스터드 파우더.

6

COW 3

올해로 66살이 된 노자키 콘 비프. 소금과

설탕으로 간을 한 쇠고기 통조림으로

독신 소비자층에 맞춰 작은 크기도

출시되었다. 김치와 함께 섞어서 밥에

비벼 먹거나 마요네즈로 간을 해서 구운

빵에 발라 먹거나 먹는 방법도

가지가지다. 최근 노자키 콘 비프

요리책도 나와서 요리법이 다양해졌다.

보통 구세대에게 인기 많은 통조림인데

한정판으로 콘 비프와 마요네즈를 섞은

콘 비프 스낵도 선보였다.

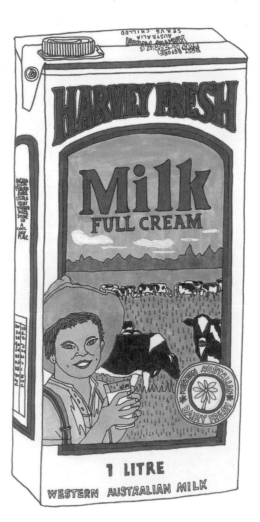

COW 4

유리병에 담긴 일본 우유의
뚜껑으로 쓰이는 종이 캡만 모은 책
『밀크 캡』과 호주의 자연 방목
우유인 하비 프레시. 걸쭉한 식감과
고소한 맛이 특색이다.
가격은 5,580원, 신세계.

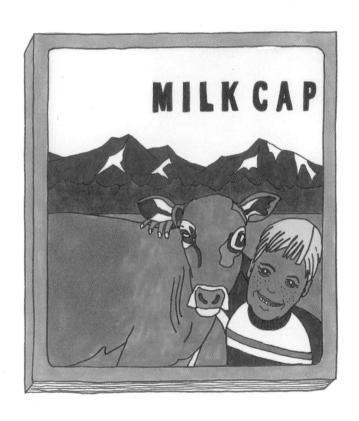

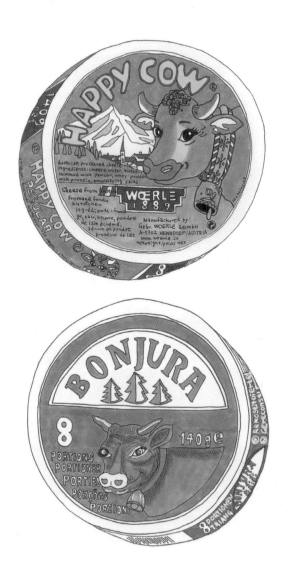

COW 5

오스트리아의 해피 카우 치즈와 프랑스의 봉주라 크림치즈 모두 딘앤델루카에서 구매.

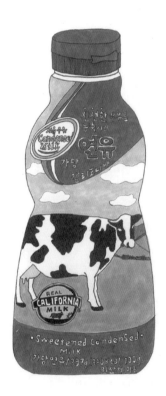

COW 6

이번엔 한일 연유의 대결이다. 서울 우유 가당 연유 4,000원 VS 모리나가 밀크 연유 105엔.

BLUE POTTERY

인도의 북부 도시 자이푸르는 담홍색 건물이
많아 애칭이 핑크 시티다. 예로부터 텍스타일,
도자기, 보석 세공 등 유명한 특산품이 많다.
반나절만으로 충분히 돌아볼 수 있는 작은
곳이지만 가게마다 아기자기한 특색이 있어
어딜 들어가도 즐겁다. 도시 중앙에 위치한
자이푸르 블루 포터리는 예술적으로 뛰어난
도시답게 그릇 역시 원색의 향연을 보여 준다.
모양 자체는 단순하고 투박하지만 그릇
하나하나 같은 무늬가 없을 정도로 개성이
강하고, 붓으로 쓱싹 그린 그림은 다른 데서

보기 어려운 순박함이 살아 있다. 사려는 그릇을
잔뜩 모은 뒤 슬슬 흥정에 들어가면서 〈사실 난
가난한 학생이다〉 거짓말로 운을 뗐더니, 주인이
한술 더 떠서 〈신 앞에서 우리 모두는
학생이다〉로 응수했다. 한참 밀고 당기다 양측이
만족할 만한 가격에 계산을 끝냈는데, 뒤늦게
같이 간 후배가 저 멀리서 그릇을 안고는
오도카니 서 있는 게 보인다. 당시 인도에서
거주하던 후배는 관광객의 뻔뻔함이 전혀 없어
깎아 달라는 말을 못했다. 그래서 주인에게 다시
말했다. 「쟤도 학생이에요!」

KUTANIYAKI

일본의 소도시를 여행할 때마다
그릇을 몇 개씩 사는 게 작은
취미가 되었다. 작은 교토로
불리는 가나자와는 화려한
색채의 구타니야키 도자기로
유명하며, 대담하고 우아한
색채가 대표적인 특징이다.
이곳의 가가 온천 거리에 있는
전통 공예촌에서 산 꽃무늬 간장
종지는, 만들 때 납 성분이
들어갔다며 매우 저렴하게
판매하였다. 집에서 비누 접시로
쓰고 있다. 개당 200엔.

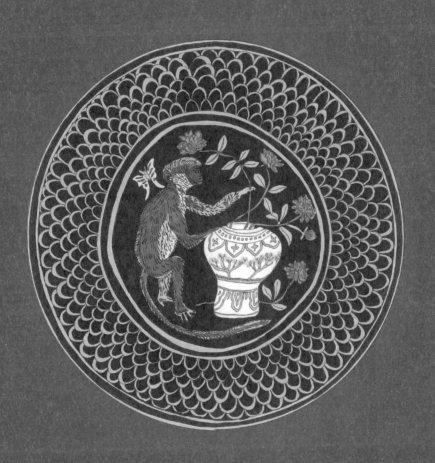

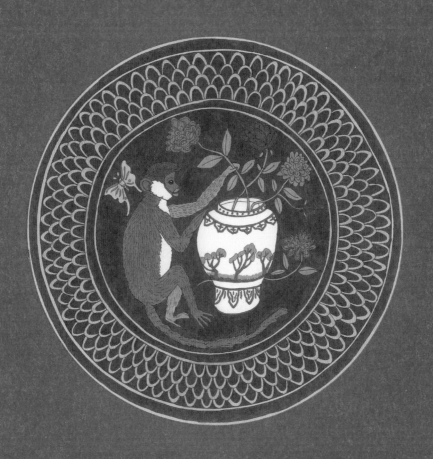

MONKEY GARDEN

그릇을 모으게 된 계기인 린 체이스의 원숭이 정원 접시. 마치 회화 작품처럼
스토리가 있어 집에 오는 손님들도 좋아한다. 시모기타자와의 그릇 가게에서
80% 세일하여 2,000엔에 구입하였다. 왼쪽은 미술학교 다닐 때 그린 것이고
오른쪽은 다시 그린 것. 별 나아진 게 없는 것 같아 우울해진다.

JOHNSON BROS
PLATE

사람은 제각기 하는 일에
맞춰 물건을 사는 법이라고,
나는 그릇을 고를 때도
무늬가 있거나 회화
작품처럼 표현된 것을 주로
고른다. 다만, 세트로는 사지
않는다. 그렇다 보니 밥상을
차릴 때마다 아이들
소꿉장난처럼 테이블 위가

재미있고 지루하지 않다.
외국에서 그릇을 살 때는 우선
세일 코너를 집중해서 보는데
대부분 제품에 조금의 하자가
있는 그릇이나 이월 상품들을
바구니에 담아 따로 내놓기
마련이라 여기를 집중 공략하면
꽤 쏠쏠하다. 영국의 존슨
브로스 접시는 100년이 넘은
도자기 브랜드로 일일이
손으로 그린 작품.

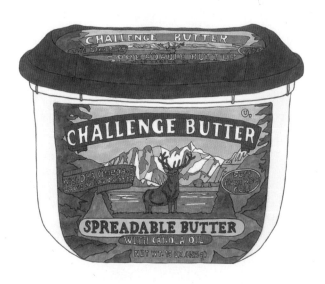

ILLUSTRATED

예전엔 이렇게까지 집착하지 않았는데 일러스트레이터가 된 이후
물건을 고르면 모두 그림 위주다. 그것도 손으로 그린 회화 작품들.
붉은 사슴이 우뚝 서 있는 챌린지 버터는 100년 기업의 제품. 빵에
많이 발라도 느끼하지 않고 고소해서 과도하게 많이 먹게 된다는
것이 단점이다. 캐나다 넘버원 시럽이라는 메이플 시럽. 앞뒤에
캐나다 산맥의 풍경이 그려져 있다.

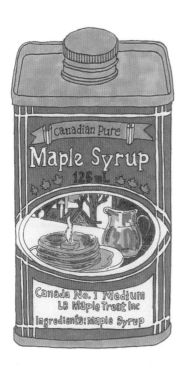

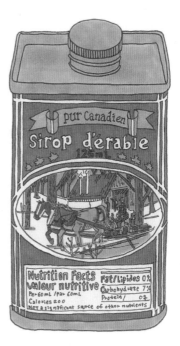

22 06 2013
25A1

REGENT'S PARK
FINE FLAVOUR BLEND
20 TEA BAGS
50g℮

20
tea bag
1
light

REGENT'S PARK
FINE FLAVOUR BLEND
TEA BAGS

lovely english flavour

REGENT'S PARK TEA BAGS

KYOTO DESIGN

스리랑카 브랜드 믈레즈나에서 만든 일본 센차는 인도 벵갈루루의 스파 마트에서.

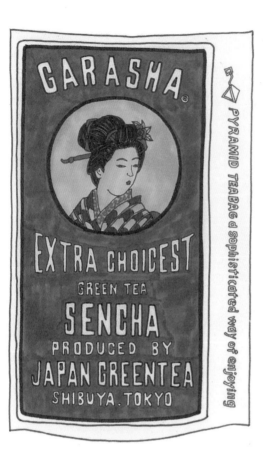

GARASHA®

EXTRA CHOICEST

GREEN TEA

SENCHA

PRODUCED BY

JAPAN GREENTEA

SHIBUYA. TOKYO

PYRAMID TEABAG sophisticated way of enjoying

GARASH

EXTRA CHOI

BROWN RICE T

GENMAIC

PRODUCED

JAPAN GREEN

SHIBUYA. TO

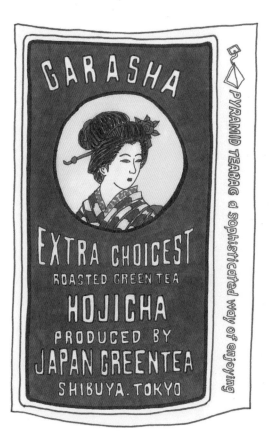

GARASHA TRIO

일본의 국산 센차, 겐마이차,
호지차를 삼각 티백에 넣은
가라샤의 차 제품들.
외국인을 위한 패키지가
돋보인다. 기노쿠니야
인터내셔널 각 525엔.

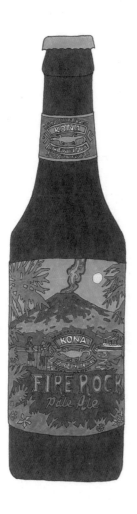

KONA BREWING BEER

하와이 토산 맥주인 코나 브루잉 맥주.
작은 맥주 제조 가게에서 병에 담아 판
맥주가 지금은 하와이를 대표하는 맥주가
되었다. 가끔 외국 여행길에서 마시고 병이
예뻐 옷으로 둘둘 싸서 갖고 왔는데 지금은
집 근처에서도 쉽게 마실 수 있게 되었다.
홍대 앞 하와이 음식점 봉주르 하와이와
식료품점 구루메에서 판매 중. 병따개는
와이키키 최고의 쇼핑 거리 칼라카우아에
위치한 기념품 숍 코코 코브에서 샀다.
이곳은 5달러 미만의 사랑스러운 소품이
많다. 오프너 2.49달러.

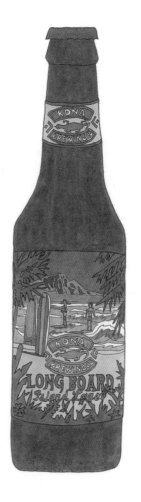

PRÊT-À-PORTEA/
5 TEEBEUTEL
5 TEA BAGS

DONKEY

DONKEY TEA BAG

피카소 1회용 티백은 파리의
샹젤리제 개선문 바로 앞에 자리한
퍼블리시스 드러그 스토어에서
7.90유로. 프랑스의 유명 광고
대행사 퍼블리시스에서 운영하는
이곳은 와인 숍, 서점, 레스토랑,
식료품점, 약국, 디자인 소품 코너
등이 함께 모여 있다. 휴일 없이
운영하므로 주말에 들르기 좋다.
프레타포르테 5 티백은 도쿄 콘란
키친 숍에서. 이곳은 콘란의 다이닝
제품만 판매하며 시부야 히카리에
5층에 있다. 티백은 991엔. 티백은
모두 일러스트레이터 토마스
케입스의 작품이다.

GERMAN BEER CAN 500ᴍʟ

MUG 1 스티브 J 앤 요니 P의 일러스트 머그잔. 2 메릴린 먼로 컵은 『앤디 워홀 타임
 캡슐』이 출판되었을 때 독자에게 증정한 것. 3 앨범 재킷과 같은 디자인의 섹스

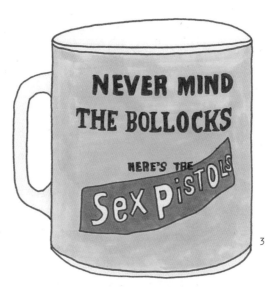

2

3

피스톨즈 컵은 온라인 숍 29CM. 4 인상적인 수박 머그잔은 독일 작가 사라
일렌베르거의 작품을 그대로 옮긴 것. 도쿄 디젤 아트 갤러리. 5 국내 메종아트
도자기의 빈티지 레트로 시리즈. 6 코코 브루니의 머그잔.

5

6

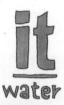

IT WATER

현대카드가 디자인하고
생수 전문 회사 로진에서
만드는 잇 워터.
「잇 트랙스」음반 발매를
기념해 10팀의 인디
뮤지션들을 주제로 한
한정판이다. 물을 사면
개당 100원씩 각 팀의
후원금으로 사용되었다.

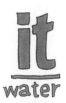

판타스틱드럭스토어

아침

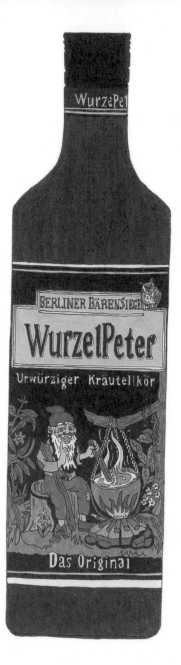

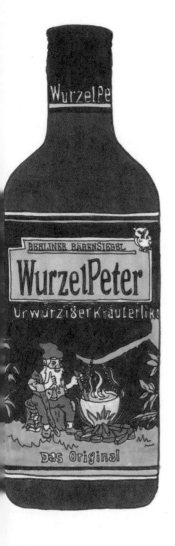

WURZELPETER

독일의 허브 리큐르 버젤페터.
부드럽고 향긋하며 토닉
워터와 레몬을 첨가하면 더욱
마시기 좋다. 하지만 대놓고
먹다 보면 술병의 난쟁이처럼
가난을 면치 못할지도.

NATHALIE LÉTÉ PLATE

파리 봉 마르셰 백화점의 어린이 잡화 코너에서
사 온 나탈리 레테 접시. 미니 컵과 수프 그릇,
포크 등과 세트였다. 조카를 위해 사 왔는데
정작 조카가 좋아하지 않아서 잽싸게 내가 쓰고
있다. 우리 조카뿐 아니라 한국 어린이들은
좋아하는 캐릭터가 대충 서너 개로 요약되기
때문에 그들이 성장해서 추억을 떠올리면,
뽀로로, 토마스, 맥퀸, 또봇 등 대형 기업에서
만든 캐릭터 일색일 듯하다. 평을 하자는 건
아니지만 어린 시절엔 손 그림으로 그려진
그림을 되도록 많이 접했으면 좋겠다.

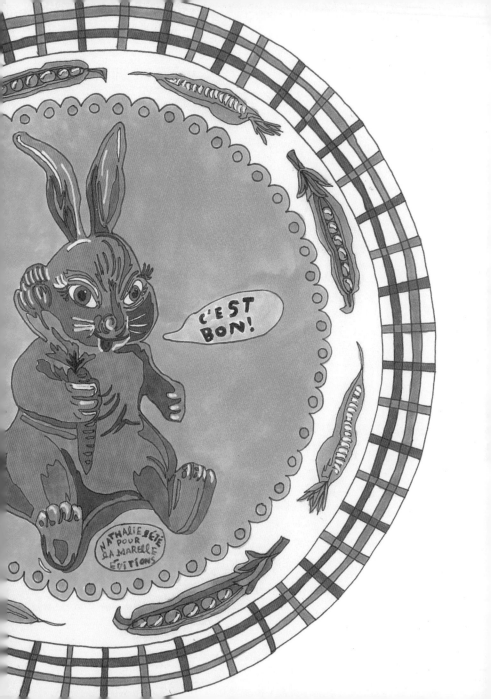

CLO

SET

T R A C

쓰고 있던 안경의 이름을 전혀 몰랐다.
웃으며 말을 건넨다.「트락션이네요
영화「풍산개」의 윤계상이 착용했고,
정보를 얻는다. 그런데,「풍산개」의
돌연 궁금하다. 도쿄에서 샀다는 내 얘기
준다. 하나 더 사고 싶던 차에 압축 렌즈
55만 원에 홀랑 넘어가 버린다. 샀던
괜찮은 편이다. 도쿄에서 트락션을 산
안경점이다. 주로 유럽의 핸드메이드
테부터 조립식 나무 안경까지 다채로
쥐라〉는 국외 배송이 가능하다
윤계상이「풍산개」가 아니라「풍산개

! 근처 안경점을 들어설 때 젊은 직원이

그제야 내가 쓴 안경이 트락션이며,

00년이 넘은 장인 공방 브랜드라는

윤계상이 언제 이 안경을 썼었나,

네 한국에도 들어 왔다며 새 제품을 보여

와 선글라스 클립을 다 합친 할인 가격

!시, 7만 엔을 주었으니 이 정도면 꽤

은 오모테산도 힐즈의 〈뤼네트 뒤 쥐라〉

경을 취급하며 나비나 잠자리 모양의

- 형태를 구경할 수 있다. 〈뤼네트 뒤

는 점을 밝힌다. 덤으로, 배우

! 시사회 때 쓴 안경이 트락션이다.

YAZBUKEY

이 큼지막한 브로치의 모든 가격을 합치면 300만 원 가까이다. 2011년
INCOGNITO -자기 신분을 속이고, 익명으로- 를 주제로 발표한 야즈부키의 유명
인사들을 처음 본 건 파리 퐁피두센터 갤러리 숍에서였다. 실제로 보니 팝아트 작품
같아서 하나 살까 망설였지만 100유로를 넘는 가격에 당최 어느 옷에 달아야 하는지
판단이 서지 않아 그대로 내려놓았다. 몇 달 뒤에 홍대 앞 에이랜드에서 이 브로치들을
다시 만났다. 크기를 축소한데다 가격은 하나에 몇 천 원인가 하는 복제품이었다. 레이디
가가, 칼 라거펠트, 다이애나 비, 이소룡 등 모든 얼굴을 다 사도 5만 원이 되지 않는
가격에 넘어갈 뻔 했지만 역시나 물러섰다. 대신 이렇게 그려서 책상에 붙여 두었다.
그런데 이것도 복제가 아닌가 심히 걱정된다. 야즈부키의 브로치는 신사동 가로수길의
편집 매장 〈달링 유〉에서 할인 판매 중.

JUANA DE ARCO

아르헨티나 디자이너인 후아나 드
아르코에서 산 니트 앞치마. 이런 걸 어떻게
입고 거리를 쏘다녔을까 싶은 실용성
빵점인 앞치마는 지금은 쌀쌀한 날 꺼내
입는 작업용으로 강등됐다. 한번은 이
앞치마를 뜨개질 솜씨가 좋은 엄마에게
보내 비슷하게 만들어 보라며 숙제를 냈다.
자투리 실이 많을 테니 여러 실을 한번 엮어
보라는 요구였는데 엄마는 꽤 열심히
만들어서 후아나 빰치게까지는 아니지만
김여사표 니트 앞치마를 만들어 주었다.
아주 추운 날엔 이걸 앞뒤로 묶어서 입는다.
니트 앞치마는 2만 5천 엔에 샀으며, 니트
보풀을 제거하는 퍼즈어웨이는 아마존에서
6.93달러에 구입했다.

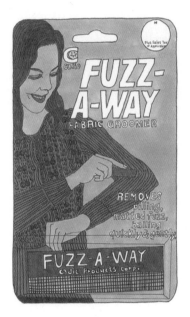

FUZZ-A-WAY

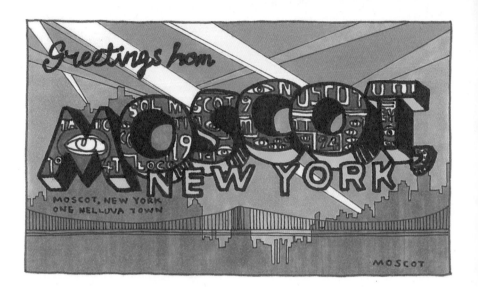

MOSCOT

내가 항상 의기양양하게 쓰고
다니지만 아무도 알아채 주지
않는 나의 모스콧. 4대째
가업으로 이어 오는 100년 전통의
안경이다. 오리지널 프레임을
재현한 한정 상품이라는 말에
솔깃해져서 하나 사게 되었는데,
모스콧 고객은 꼭 블로그에
올린다고 자랑하던 안경점
주인조차 내가 문을 나설 때까지

사진 찍자는 말은 없었다.
유일하게 이 안경을 알아준
사람은 여섯 살 난 조카다. 함께
만화를 보다가 멍청한 주인공이
놀림을 당할 때, 〈나도 바보야〉
중얼거렸더니, 조카가 작은 두
손으로 내 얼굴을 감싸며 말한다.
「이렇게 멋진 안경을 썼는데
어떻게 바보일 수 있어. 고모는
바보가 아니야!」

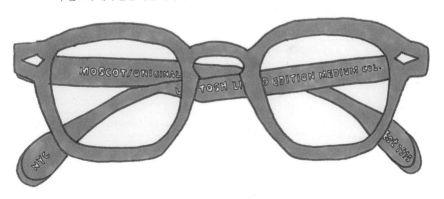

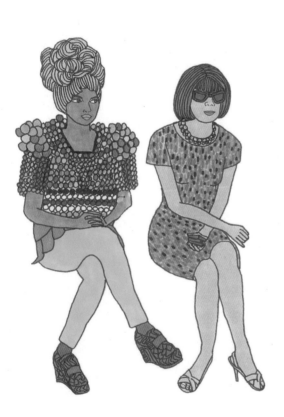

FRONT ROW

잡지에 실리는 패션쇼 앞 줄 사진이
좋다. 뽐내듯 차려입고는 새치름하게
앉아 있는 모습들은 어딘가 희극적이다.
인상 깊었던 장면은 가수 니키 미나즈와
『보그』편집장 안나 윈투어가 나란히
앉은 사진이다. 한 사람은 해 볼 수 있는
모든 과감한 시도를 온몸으로 보여
주는 만화 주인공이라면, 다른 한
사람은 우아하고 쌀쌀맞아 얼음 공주라
불리는데 그 둘이 붙어 있으니 극단적인
매력이 넘친다. 게다가 사진 속에서 둘
사이는 냉랭하기 그지없어서 실제로도
경계하는가 보다 생각했다. 내 판단이
틀렸다는 것은 인터넷에서 사진을
찾다가 알게 되었다. 쇼 시작 전의 둘
사이는 다정하고 친밀하다. 재미있는 건
이 장면이 여러 사람에게 회자되었던
것. 누군가는 둘 사이에 말풍선 유머도
삽입해 넣었다. 「나, 『보그』표지
가능해?」 니키 미나즈의 말풍선 옆에
안나 윈투어가 응수한다.
「1천 만 달러! 오케이?」

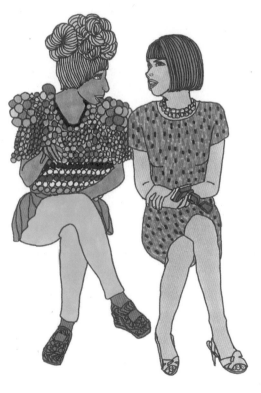

WEAVING SHOES

삼청동 골목 안에 위치한 신발 가게 스파이 플랫 샌들, 5만 9천 원.

싱가포르 장이 국제 공항의 찰스앤키스 위빙 슈즈, 30SGD.

찰스앤키스는 국내에도 진출한 싱가포르의 중저가 브랜드로

싱가포르 어디서나 발견할 수 있다. 특히 공항 면세점은

우리 돈 3만 원에 다양한 구두를 살 수 있어 사람들로 가득 차 있었다.

홍콩 침사추이의 스타 페리 선착장 안에 자리한 소가죽 구두 매장에서 샀던 웨지 워킹 슈즈. 여기 여주인인 성격이 괄괄히 광장히 내가 실까 말까 한참을 망설이자 옆의 점원에게 큰소리로 내 욕을 해댔다. 광둥어를 전혀 알지 못하지만 욕이라는 걸 확실하게 알 수 있던 순간이다. 400HKD.

미쏘에서 산 19,900원짜리 플랫 슈즈, SPA브랜드답게 딱 한 철만 신을 수 있었다.

TIGER T-SHIRT

사람마다 꾸준히 모으는 게 있기
마련이고 내 경우엔 그게 호랑이
티셔츠다. 동물원에 가면 사자나
코끼리를 더 오래 보는 편인데 티셔츠는
꼭 호랑이를 본다. 보통 오사카 중년
여성들이 호랑이 얼굴이나 표범 무늬 등
화려한 패션을 좋아해서 그걸
〈간사이 룩〉이라 부르는데 타이거
티셔츠를 입을 때마다 학교 친구들이
물었다.「오사카 출신이냐?」
1 목둘레에 징이 박힌 표범 티셔츠,
19,900원, 탑텐.
2 한창 겐조 호랑이가 화제였을 때,
홍대 앞에 우후죽순 나타난 표범
티셔츠, 5,000원.
3 역시나 겐조 호랑이가 원형인 듯한
길거리 티셔츠, 5,000원.
4 홍콩 침사추이의 실버코드 쇼핑몰 맨
위에는 스트리트 브랜드 I.T의 창고형
아울렛 매장이 있다. 꼼 데 가르송,
비비안 웨스트우드, 아냐 힌드마치 등
유명 디자이너 제품을 70%까지
세일하는데 옷들이 애매하다는 게
단점이다. 30분이나 헤매고서 딱 하나
건진 건 일본 디자이너 메르시보쿠의
호랑이 티셔츠. 70% 세일가로
245HKD.
5, 6 유학 시절 사서 지금은 잠옷으로
입는 호랑이 티셔츠는 각 4,000엔, 캔투.

1

2

3

4

5

6

INDIA PRINT

인도에는 굿 얼스와 파브인디아 - 패브릭과 인디아의 합성어 - 라는 텍스타일 브랜드가 있다.
굿 얼스가 고급스럽고 세련된 취향이라면 파브인디아는 인도의 유니클로라고 할 정도로
대중적이다. 굿 얼스는 주로 인테리어용품을 선보이고 파브인디아는 의류가 큰 비중을
차지하는 라이프 스타일 브랜드. 굿 얼스에 가면 가격에 놀라서 하나하나 촘촘히 보고
파브인디아에서는 복권에 당첨된 졸부처럼 행동한다. 귀띔을 하자면, 굿 얼스가 있는 곳은
부자 동네거나 세련된 거리로, 예를 들어 굿 얼스의 매장이 있는 델리의 칸 마켓은 델리의

가로수길이라 불렀을 정도로 매력적이다. 그렇다고 파브인디아가 있는 곳이 그 반대는 아니다. 파브인디아는 시내의 번화가 혹은 한적한 주택가에 자리를 잡기 때문에 매장마다 고유한 분위기를 지닌다. 굿 얼스가 다른 나라에서도 흔히 볼 수 있는 고급 매장—사진 촬영을 금지한 유일한 가게였다—이라면 오히려 파브인디아는 인도에서만 만날 수 있는 전통적인 분위기다. 호랑이 프린트 실크 쿠션 커버, 1,800루피, 굿 얼스. 인디아 전통 무늬 쿠션 커버, 200루피, 파브인디아.

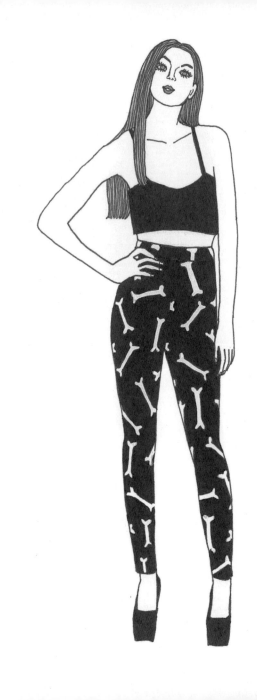

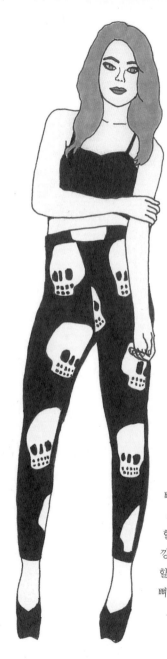

LAZY OAF

익살스러운 그림과 손 글씨를 그대로 프린트하는 등 재미난 디자인을 선보이는 레이지 오프. 영국의 젬마 쉴이 만든 그래픽 디자인 브랜드로 의류뿐 아니라 문구도 선보인다. 키치한 분위기가 다분하기 때문에 평소엔 구경만하다 온라인 쇼핑몰 세일 기간에 친구를 꼬드겨 나란히 레깅스를 하나씩 샀다. 나는 뼈다귀 프린트, 친구는 해골 프린트. 우리가 간과했던 한 가지는 사진 속 모델보다 허벅지가 두 배라면 레깅스의 프린트도 두 배가 된다는 점이다. 모델에겐 작은 개 뼈다귀가 내가 입었을 땐 소뼈만큼 커진다. 20% 할인가에 샀던 레깅스는 깡마른 후배에게 50% 더 할인된 가격으로 넘겼다. 뼈다귀는 65,800원, 해골 프린트는 62,300원.

SPANX

늘 정장을 차려입어야 하는 친구가 해외 여행길에 무조건 사 오라고 부탁한 스팽스.
그렇게 좋으냐고 했더니 스팽스를 아느냐 모르느냐에 따라 여자의 세상은
달라진다나 뭐라나. 난 아직 입문하지 않았지만 친구는 스팽스의 창립자
사라 블레이클리를 〈존경하는 여성 베스트 5〉에 올렸을 정도다.

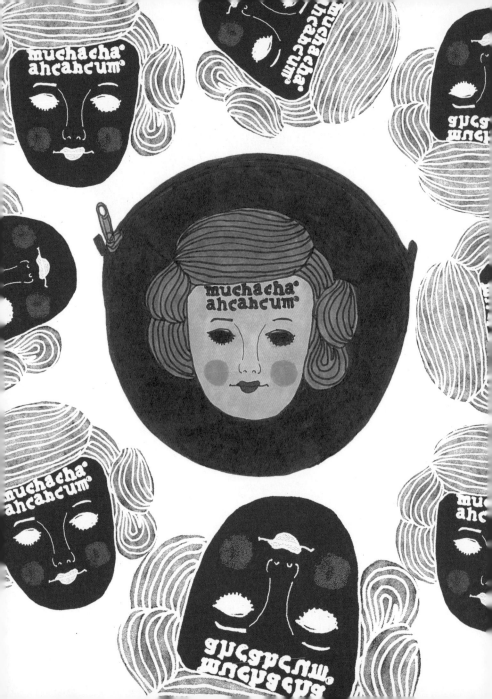

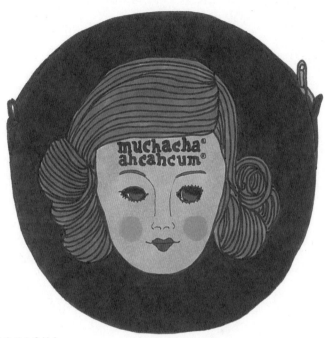

MUCHACHA

일본에서 인기를 끄는 실용서 장르 중에 브랜드 무크라는 게 있다. 평소 가격이 높아서 구경만
하는 유명 디자이너의 스타일 무크지와 기획 제품을 함께 주는 식이다. 코치나 질 스튜어트,
츠모리 치사토 같은 브랜드는 나오자마자 품절될 정도이고, 요즘은 종류를 확 넓혀서 문구나
식기 제품도 선보이고 있다. 그중 나올 때마다 샀던 게 아동복 브랜드 무챠챠이다. 스페인어로
〈소녀〉의 뜻을 지닌 이 브랜드는 일반적인 소녀가 아닌 다소 엽기적이고 섬뜩한 마녀를
뜻하는지도 모른다. 눈동자만 모아서 목걸이를 만들거나 금발 머리카락만 잔뜩 그려서 패턴을
만든다. 그런 독특함 덕분에 마니아층이 두텁고 무크지 역시 인기가 높다. 무챠챠를 거꾸로 쓴
아챠츄무AHCAHCUM 라인은 성인 여성을 대상으로 하는데, 이것 역시 그로테스크한
이미지로 유명하다. 다소 섬뜩한 눈동자의 인형 지갑은 2010년 추동 컬렉션 무크지의 제품.
대부분의 인기 무크지는 모두 국내 서점에서 구매할 수 있다.

LES NÉRÉIDES

몇 년 전, 런던의 코벤트 가든에서 우연히 들어간 레
네레이드 쇼룸에서 도통 나오질 못했다. 서랍을
하나씩 열어서 목걸이며 귀걸이를 보여 주는데 과자
집을 발견한 그레텔처럼 황홀경에 빠졌다. 기다리던
사람이 오고 나서야 겨우 발을 뗐지만 그 대범하고
화려한 디자인이 머릿속에서 떠나질 않았다.
다행인지 불행인지 이 브랜드가 도쿄에 여러 매장을
갖고 있어서 하나씩 사서 모으기 시작했다. 실제 이
프랑스 액세서리를 처음 본 건 갤러리아 백화점
1층에서였다. 매장은 꽤 작았지만 다른 곳에서 볼 수
없던 디자인이 많아서 에스컬레이터를 오르기 전에
멈췄던 기억이 난다. 한국에서는 철수했는지
이후로는 볼 수 없지만 지금은 여러 온라인
쇼핑몰에서 살 수 있으며 신사동 가로수길 달링
유에서도 수입 판매한다.

2NE1 X JEREMY SCOTT

유학을 끝내고 돌아온 2009년은 아이돌 걸그룹들의
전성기였다. 주변은 소녀시대와 원더걸스로 파가
나뉘어 있었고 어느 쪽을 선택하기엔 이미 늦은
시기였다. 그러던 차에, 2NE1이 롤리팝으로
데뷔하였다. 당시 내가 살던 동네에 2NE1의 사무실과
숙소가 있어서 산책하던 길이면 어김없이 2NE1을
기다리는 팬들을 목격했었다. 나란히 같이 줄을
서기엔 나이가 많아서 속으로만 응원하지만
한 번쯤은 팬덤 마인드를 드러내고 싶어 가장
좋아하는 모습을 그려 본다. 남자는 아디다스
오리지널과 협업했던 디자이너 제레미 스캇.
이렇게 〈못〉 그렸다고 팬들이 화내면 어쩌지.

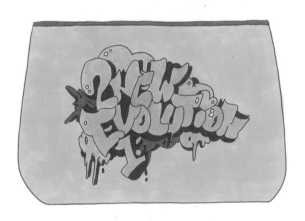

POP POUCH

팝아트 분위기가 물씬 풍기는 2NE1 파우치 15,000원,
YG엔터테인먼트.

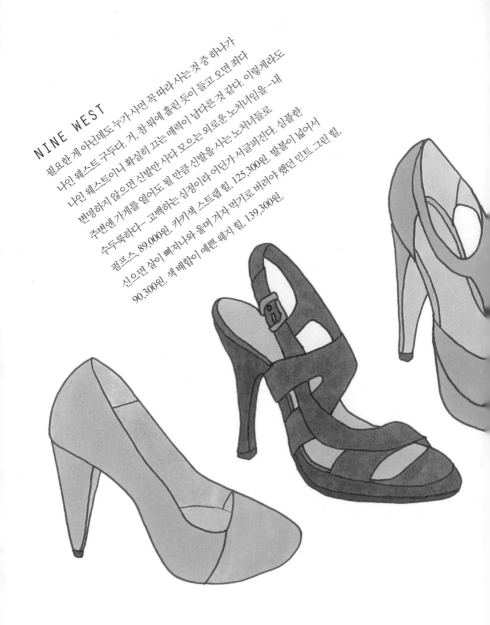

NINE WEST

필요한 게 아닌데도 누가 사면 꼭 따라 사는 것 중 하나가
나인 웨스트 구두다. 거, 참 뭐에 홀린 듯이 들고 오면 쥐다. 이렇게라도
변명하지 않으면 신발만 사다 모으는 외로운 노처녀임을—내
주변엔 가게를 열어도 될 만큼 신발을 사는 노처녀들로
수두룩하다— 고백하는 심정이라 어딘가 서글퍼진다. 심플한
펌프스, 89,000원. 카키색 스트랩 힐, 125,300원. 발볼이 넓어서
신으면 살이 삐져나와 울며 겨자 먹기로 버려야 했던 민트 그린 힐,
90,300원. 색 배합이 예쁜 웨지 힐, 139,300원.

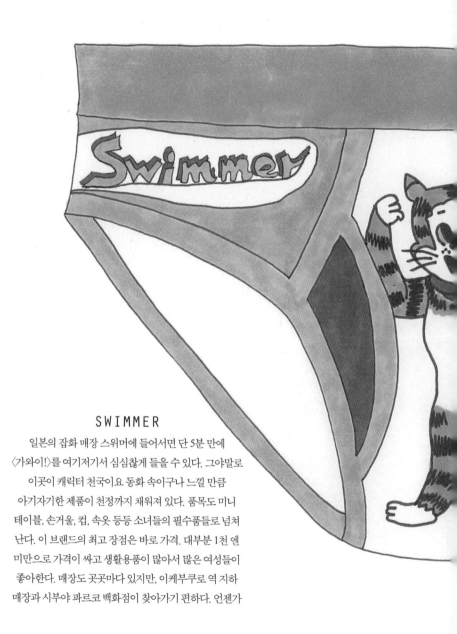

SWIMMER

　일본의 잡화 매장 스위머에 들어서면 단 5분 만에
〈가와이!〉를 여기저기서 심심찮게 들을 수 있다. 그야말로
이곳이 캐릭터 천국이요 동화 속이구나 느낄 만큼
아기자기한 제품이 천정까지 채워져 있다. 품목도 미니
테이블, 손거울, 컵, 속옷 등등 소녀들의 필수품들로 넘쳐
난다. 이 브랜드의 최고 장점은 바로 가격. 대부분 1천 엔
미만으로 가격이 싸고 생활용품이 많아서 많은 여성들이
좋아한다. 매장도 곳곳마다 있지만, 이케부쿠로 역 지하
매장과 시부야 파르코 백화점이 찾아가기 편하다. 언젠가

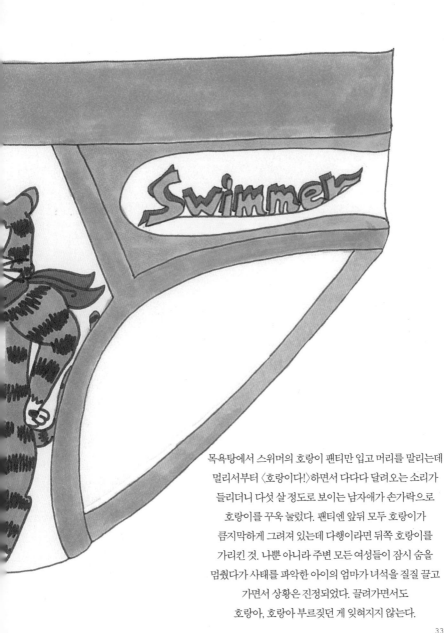

목욕탕에서 스위머의 호랑이 팬티만 입고 머리를 말리는데
멀리서부터 〈호랑이다!〉하면서 다다다 달려오는 소리가
들리더니 다섯 살 정도로 보이는 남자애가 손가락으로
호랑이를 꾸욱 눌렀다. 팬티엔 앞뒤 모두 호랑이가
큼지막하게 그려져 있는데 다행이라면 뒤쪽 호랑이를
가리킨 것. 나뿐 아니라 주변 모든 여성들이 잠시 숨을
멈췄다가 사태를 파악한 아이의 엄마가 녀석을 질질 끌고
가면서 상황은 진정되었다. 끌려가면서도
호랑아, 호랑아 부르짖던 게 잊혀지지 않는다.

STRIPE GIRL 1

스트라이프를 제대로 입는 방법,
멋지게 입는 방법, 날씬하게 입는
방법은 딱 하나. 바로 자신감이다.
패션 블로거 가비 프레시처럼.

STRIPE GIRL 2

DESIGNER'S BAG

안나 수이 미니 파우치는 『쎄씨』의 2010년 12월 부록,
럭키슈에뜨 쇼퍼백은 『엘르』의 2012년 11월호 20주년 기념
부록. 세 가지 디자이너 제품 중 하나가 임의로 발송되는데
기대했던 럭키슈에뜨 가방이 도착해 무척 좋아했다.

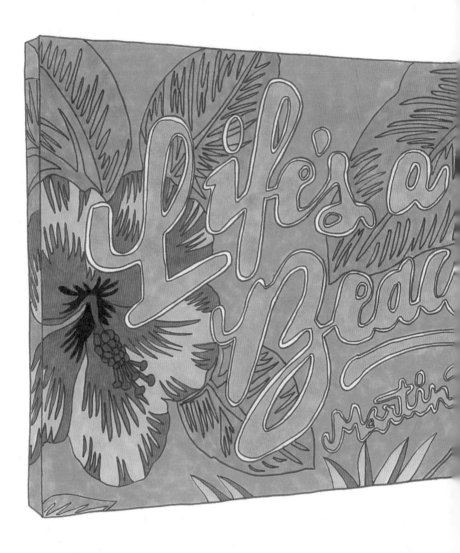

TROPICAL
PRINT

열대 지방의 화려함이
느껴지는 마틴 파의
2013년 사진집 『인생은
해변이다Life's a Beach』,
종이가 아닌 천으로 책을
감싸서 더 특별하다. 그가
30년간 세계 여러 나라를
돌며 찍어 온 해변 사진은
파 특유의 생생함으로
팔딱팔딱하다. 사진
사이사이에 열대 지방
프린트도 같이 끼워
넣었다. 야자수 잎사귀를
큼지막하게 박은 동전
지갑은 일본의 남성
브랜드 24KARATS.

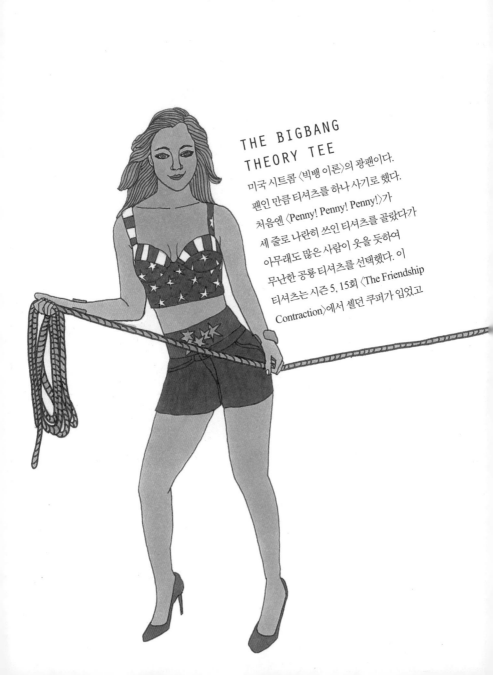

THE BIGBANG
THEORY TEE

미국 시트콤 〈빅뱅 이론〉의 광팬이다.
팬인 만큼 티셔츠를 하나 사기로 했다.
처음엔 〈Penny! Penny! Penny!〉가
세 줄로 나란히 쓰인 티셔츠를 골랐다가
아무래도 많은 사람이 웃을 듯하여
무난한 공룡 티셔츠를 선택했다. 이
티셔츠는 시즌 5, 15회 〈The Friendship
Contraction〉에서 셸던 쿠퍼가 입었고

아마존 대행 온라인 숍을 통해
구매했다. 티셔츠는 셸던 쿠퍼의
것이지만 가장 좋아하는 인물은
레너드 호프스테더 박사.
뭐니 뭐니 해도 착한 사람이
좋다. 〈프렌즈〉의 챈들러처럼.
티셔츠는 44,200원,
마이아마존.

TOPTEN PANTIES

점심을 사러 나가면서 1층 유리문에 비친 내 모습을 쳐다보다가아이다 보자. 지금 막 일었나 하나씩 점검하게 되었다. 브래지어는 미쏘, 팬티는 아메리칸 어패럴, 패션 중독자도 아니고, 이번에 가격을 다해 본다. 티셔츠는 포에버21, 바지는 H&M, 샌들은 탑텐이다. 무슨 패스트 숫웃이 함께 3만 원, 티셔츠는 4천 8백 원, 바지 1만 9천 원, 샌들은 9천 9백 원, 모두 합쳐 63,700원이다. 그런데 아무리 후하게 쳐 준다 해도 원래 가격만큼도 보이질 않는다. 매중 한 2만 5천 원짜리다. 게다가 이날 걸친 대부분은 몇 달 뒤엔 쓰레기통으로 던져질 가능성이 크다. 티셔츠는 늘어지기 시작했으며, 안감이 까칠까칠한 바지는 1시간 이상 입을 수 없다. 시면 살수록 싸순한이다. 당분간만이라도 패스트 패션은 참아 보자 다짐한 이튿날 이튿날 탑텐 매장에서 무너졌다. 아니, 펠티 세상이 횡광이라니! 세상에나! 가격은 각 9,900원.

BOY BRIEFS

일본 톱스타 기무라 다쿠야는 남녀를 불문하고 선물은 무조건 속옷으로 한다고
말한 적이 있다. TV에서 그 얘기를 들으며 괜찮은 방법이라는 생각이 들었다.
그는 워낙 사이즈를 정확하게 알아내는 재주가 있다지만 나 역시 어림짐작으로
대충 맞출 수 있으니까. 그래서 뭘 사 주기 애매할 때는 아메리칸 어패럴
보이브리프로 결정한다. 그런데, 이 브랜드의 특이한 점 하나는 사이즈가
제품마다 다 다르다는 데 있다는 것이다. 똑같은 색상의 똑같은 사이즈의 팬티를
사도 미묘하게 크기가 다르다. 모두 사람 손으로 만들기 때문이라고. 바지의
경우도 평소 26을 입는 사람은 이곳에서는 29를 입어야 맞을 때도 있다. 그런
이유로 날씬한 사람은 무조건 XS, 보통은 S 사이즈로 속옷을 산다.

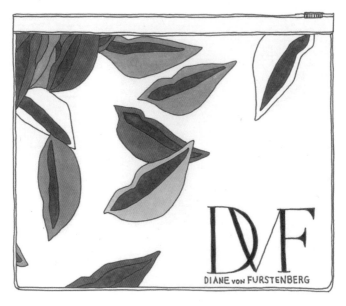

D V F

다이앤 본 퍼스텐버그의 다큐멘터리 필름 중에 인기 스타일리스트와 충돌하는 장면에서 그녀의 가치관을 짧게나마 눈치챌 수 있었다. 스타일리스트는 유행에 맞는 쇼를 진행하려면 다른 스타일과 섞는 게 좋다며 원피스 위에 남성적인 피코트를 입혔다. 그때 다이앤이 분노에 찬 목소리로 말한다. 〈난 여자를 절대 남성스럽게 만들지 않아. 여자는 여자로 보여야 해!〉라고. 그렇다. 역사의 한 획을 그은 DVF의 랩 스커트조차 없는 나지만 고개를 끄덕끄덕. 맞는 말씀이죠. DVF의 입술 패턴 여행용 투명 케이스는 일본『보그』의 2010년 7월 부록. 입술 프린트 머그잔은 패션 에디터가 선물로 준 것. 〈패션지 기자는 머그잔도 DVF를 쓰는 구나〉 감탄했더니 종이에 싸서 가방에 넣어 주었다.

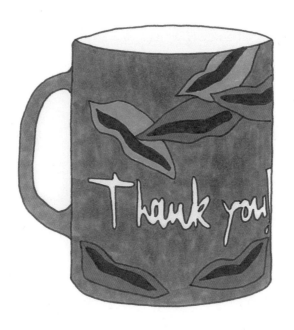

LONG
GLOBES

만화가 토마 씨와는
어쩌다 보니 1년에 서너
번은 만나서 차를
마시거나 밥을 먹거나
술도 마시는 사이가
되었다. 그렇게 친한
것도, 그렇다고 먼
사이도 아닌 서로
예의를 지키는 일정한
간극을 유지했다.
그래도 만나면 속 깊은
얘기를 나눈다. 주변
사람들로부터 받은
서운함이나 살아가는
얘기를 허물없이 하다
보면 서로 솔직해질
때가 많았다. 그런 토마
씨가 런던으로 유학을
갔다. 이제 1년하고 몇
달이 좀 지났지만 떠난
이후로는 전혀 안부를
묻지 않았다. 잘 하고

돌아오리라 믿고 있으니
나까지 거들 필요는 없을
듯하다. 9월의 마지막
날이던가. 그녀가 떠나기
전날 점심을 같이했다.
날씨가 유난히 좋았던
날에 내가 건넨 것은
팔꿈치까지 올라오는 긴
장갑이다. 속옷을 사
주려고 했는데 매장
계산대에서 본 긴 장갑이
토마 씨 그림처럼
산뜻했다. 곧 추워질 테고
돌아올 때는 버리기도
편할 듯해서 골랐다고
하니 마음에 든다며
해맑게 웃던 토마 씨.
만날 적토마라고 놀려서
미안해요.
긴 장갑은 아메리칸
어패럴 제품. 토마 씨가
떠나고 얼마 뒤에
홍대점에 마지막 하나
남은 것은 내가 샀다.
장갑은 18,000원.

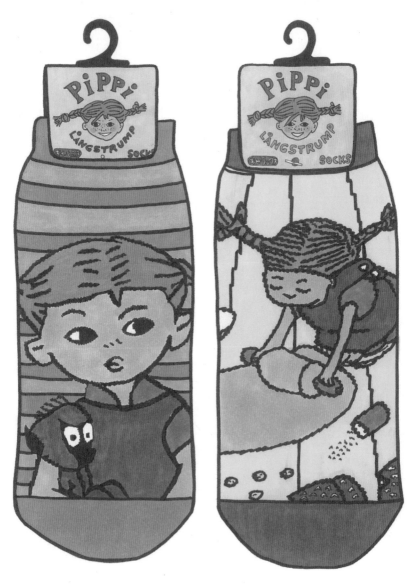

PIPPI SOCKS

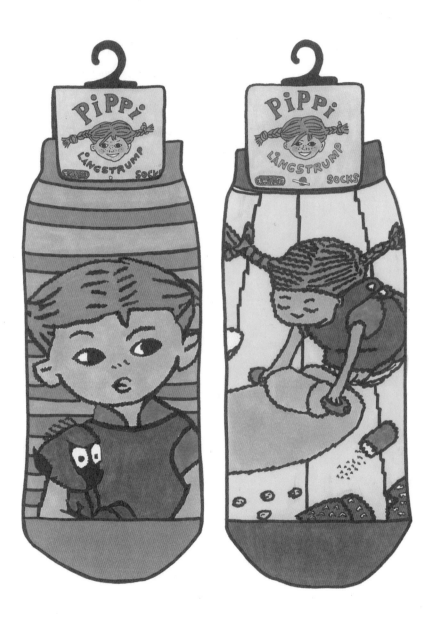

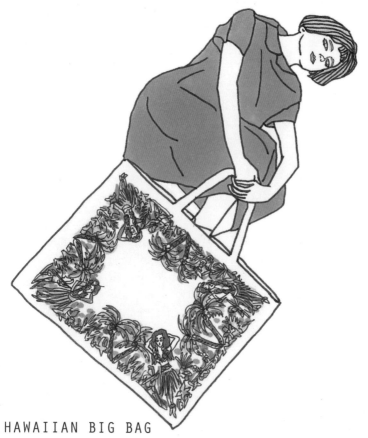

HAWAIIAN BIG BAG

선배를 잘 만난 덕에 하와이까지 가게 되었다. 당시 잡지 편집장이던 선배가 하와이 뷰티 북을
진행하면서 일러스트레이터를 대동한 것이다. 아마 전 세계에서도 전무후무한 일이 아닐까 싶다.
단지 몇 장의 그림을 위해 일러스트레이터까지 데리고 가다니. 하지만 공짜는 없는 법. 간단한
취재도 하라고 해서 틈틈이 가게 촬영이나 하와이 토산품 구입도 하면서 시간을 보냈다. 그때
취재한 가게 중 하나가 〈샌드 피플〉이다. 하얏트 호텔 건너편 어느 가게 앞에서 멋스러운 중년
여성과 마주쳤는데 그녀가 이곳의 주인이었던 것. 단순히 사진만 찍기가 미안해서 살 만한 게
있을까 둘러보는데 그녀가 추천한 것이 바로 커다란 에코백이었다. 사고 보니 해안가에 갈 때 꽤
유용하다. 작은 돗자리나 수건으로도 쓸 수 있고 나랑 같은 가방에 세 살 정도 아이를 담은
부부도 보았으니 활용도가 엄청난 셈이다. 가격은 20USD.

스티븐 헬러를 처음 알게 된 건 2001년에 번역된 『디자이너 세상을 읽고
문화를 움직인다』라는 책이다. 한창 잡지 일에 빠졌을 때라 이렇게
일러스트레이터가 될 줄은 상상조차 못할 때였다. 안그라픽스 책답게 눈에
쏙 들어오는 표지와 감각적인 디자인의 책이었지만 그래픽에 문외한이던
나는 끝까지 읽지 못했다. 재미난 점은 그 다음 해에 번역된 그의 인터뷰 모음

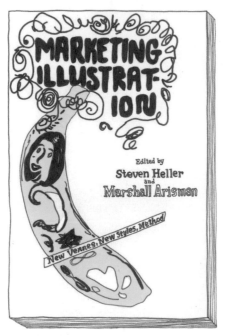

『일러스트레이터는 무엇으로 사는가』는 줄을
그어 가며 읽었다는 점이다. 물론 이때도
일러스트레이터는 나와 무관한 것이었다. 그저
좋은 문장에 줄을 그었을 뿐이다. 최근 이 책을
다시 펼쳐서 읽었다가 밑줄 그었던 문장이
여전히 좋아서 감탄했다. 그중에서도 스티븐
헬러와 『마케팅 일러스트레이션』을 함께 쓴
일러스트레이터 마샬 아리스만의 인터뷰 한

구절을 옮겨 본다.
〈제가 보기에, 대부분의
일러스트레이터들이 가지고
있는 문제는 스스로를
미술가라고 생각하지
않는다는 것입니다. 그들은
자신을 일러스트레이터라고
생각하지요. 그건 아주 다른
것입니다. 자신을 용역
제공자라 생각하면, 결국
내용은 만들지 못하고
스타일만 만들어 내게 됩니다.

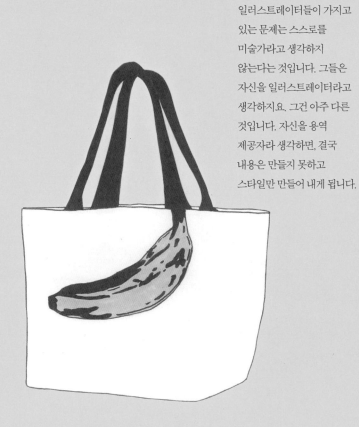

저는 일러스트레이션을 단지 제가 하는 작품 활동의 또 하나의 배출구로 봅니다. 출판계는 저를
이용하고, 저는 출판계를 이용하는 거죠. 대부분의 경우, 그 거래는 꽤나 공정한 듯합니다.〉
재치가 넘치는 『마케팅 일러스트레이션』의 표지는 미국의 그래픽 디자이너 제임스 빅토르가
맡았다. 위의 앤디 워홀 바나나 프린트 면 가방은 2,200엔, 프랑프랑.

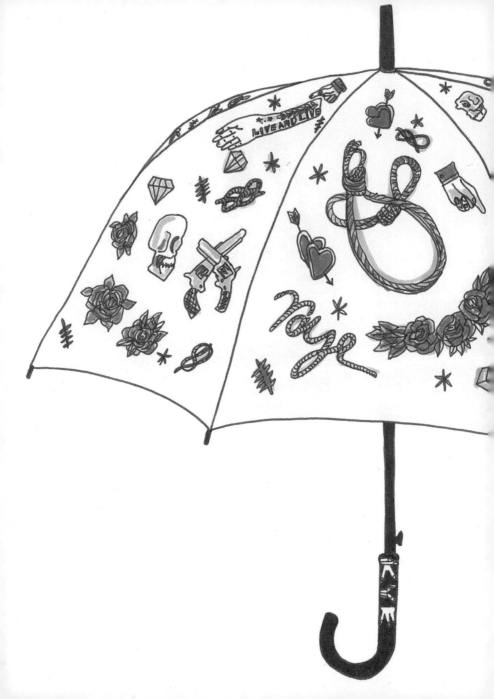

KYE X CECI

끝을 알 수 없는 부록 전쟁 탓에 잡지
편집장들이 매번 마감 때마다 얼마나
힘들어 하는지 조금이나마 알고 있다. 독자
입장에서야 공짜로 뭔가를 더 주니 감사할
따름이지만 책 만드는 사람한테는 매달
치러야 할 고역이다. 그 심정을 그나마 알고
있으니 절대 부록을 우선시하지는 않으리라
마음먹었는데 책을 사러 갔던 대형
서점에서 처음으로 물건을 먼저 짚은 적이
있다. 바로 디자이너 계한희의 우산이다.
어떤 책의 부록인지 따지지도 묻지도 않고
무조건 우산부터 손에 들었으니 다른 사람
흉볼 거 하나 없다. 사실 우산 부록은 많은
편집장들이 꺼렸던 아이템이다. 10년 전
『보그 걸』이 일러스트레이터 사라 슈워츠의
그림으로 가득한 우산을 부록으로 준 적이
있는데, 이게 소위 말하는 〈잭 팟〉을 터뜨린
것이다. 아마 하루인가 이틀 만에 품절이 된
걸로 기억하는데 나도 첫날 교보문고로
달려가 하나 사 왔다가 오후 내내 팀장의
눈치를 살펴야 했다. 어쨌든 그 예쁜 우산
덕택에 한동안 같은 걸 부록으로 준다는 건
상당한 용기가 필요한 일이었고, 이번
계한희 디자이너의 부록이 마치 우산
트라우마를 없앤 것만 같이 느껴진다.
어쨌든 독자는 고마울 따름이다.

가슴이 뛸 만큼 흥분할 　　　　일이 전혀 없다면, 삶이 자꾸
무료해진다면 꼭 한번 　　　　패션쇼에 가 보라. 몇 달을
통째로 바친 디자이너의 　　　　열정과 몇 년을 다듬어 온
모델들의 아름다운 자태와 　　　　어떤 실수도 용납할 수
없는 무대 제작진이 　　　　만들어 내는
단 한 번의 15분짜리 　　　　라이브 쇼는 보지
않고는 절대 공감할 수 　　　　없다. 관객은 또
어떤가. 난 패션쇼장의 　　　　수많은 예비
디자이너뿐 아니라 　　　　옷을 사랑하는 사람들의
반짝거리는 눈빛에도 　　　　압도된다. 그곳에선 모든
게 펄떡펄떡 살아 있다. 　　　　옷을 알고 모르고의
문제가 아니다. 15분 동안 　　　　우리가 지켜보는 모든
것이 예술이고 드라마이며 　　　　뮤지컬이니까. 특히 좋아하는
순간은 시끄럽던 장내가 　　　　일순간 가라앉으며 쇼가
시작될 때와 마지막 모델이 　　　　가벼운 발걸음으로 들어가면서
조명이 어두워질 때이다. 장폴 　　　　레스파냐르드는 내가 본 적 없는
것은 물론 앞으로 볼 수도 　　　　없는 디자이너이지만 그가
2008년에 발표했던 의상들은 　　　　이 무명의 일러스트레이터에게
꼭 그려 보고 싶은 주제가 　　　　되었다.

SHOPPING BAG

거리의 쇼핑백에 홀려서 저절로 매장에 들어간 경험은 두 번이다. 첫 번째는 지난 봄에 다녀온
홍콩의 몽콕 역 앞에서다. 운동화 거리로 유명한 이곳에서 몇 켤레의 신발을 값싸게 사서 역으로
향하는데 젊은 여성들 손에 든 쇼핑백이 여느 패션 가방보다도 더 화려해서 그 쇼핑백이 나오는
방향으로 향했다. 그 끝에 몽키가 있었다. 이때만 해도 몽키는 홍콩 브랜드인 줄 알고, 〈이야,
홍콩에도 이렇게 괜찮은 SPA 브랜드가 있구나〉하고 감탄했었다. 유행에 딱 맞는 옷들은 크기가
다양한데다 가격도 부담이 없었다. 그렇게 나도 쇼핑백을 차지하고야 말았다. 두 번째 유혹은
여의도 IFC몰에서였다. 친구와 한참 수다를 떠는데 노란색 비키니를 입은 비욘세가 수도 없이
지나가기에 도저히 참을 수 없어 H&M으로 향했다. 물어보니 비욘세 수영복 컬렉션 출시를
위한 한정판 쇼핑백이란다. 쇼핑백도 한정판이라니 H&M다운 전략이다. 아, 그러고 보니
몽키와 H&M은 자매 사이다.

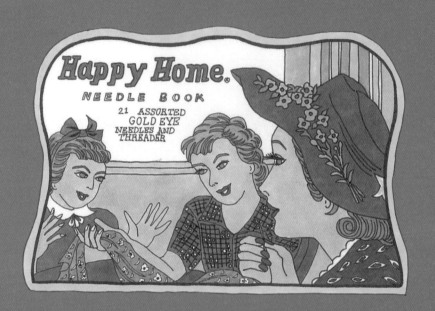

NEEDLE BOOK

도쿄 이케부쿠로에 〈킨카도〉라는 우리나라로 치면 동대문 원단 상가와 흡사한 곳이 있었다. 왜 과거형으로 말하느냐면 이곳이 지난 2010년 문을 닫았기 때문이다. 이케부쿠로는 당시 내가 살던 기숙사와 미술학교의 딱 중간지점이라서 하루에 두 번은 꼭 지나치는 곳이고 서북쪽에서는 가장 번화한 역이라 늘 이곳에서 놀고 먹고 쇼핑을 했다. 한국 사람들이 이케부쿠로를 보통 신도림이나 영등포로 자주 비유를 하는데 꽤 적절한 표현이다. 신도림과 영등포가 다소 촌스럽지만 누구나 가서 놀기에 편하고, 어떤 옷을 입고 나가야 할지 고민하지 않아도 되는 장소인 데다 맛있는 집이 많고 쇼핑할 곳이 많듯이 이케부쿠로도 그런 곳이다. 한마디로 눈치 보지 않아도 되는 동네. 한두 번 들르는 관광객은 이곳이 별로일지 모르지만 막상 이케부쿠로를

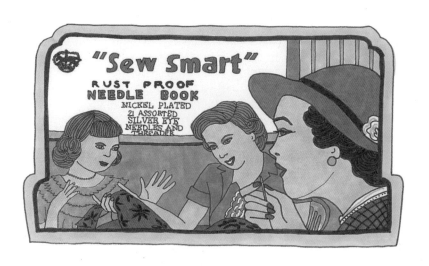

알게 되면 그 매력에서 헤어나올 수가 없다. 나와 내 친구들은 이곳을 사랑했고 지금도 사랑한다.
〈킨카도〉는 학교에서 염색과 텍스타일 수업을 받을 때 종종 들렀는데 시중보다 싸고 다양한
재료를 살 수 있는 곳이었다. 그때 샀던 골동품 느낌의 바늘집이 바로 Sew Smart 제품이다.
600엔 정도였나. 일본은 미국의 빈티지 바늘집을 잔뜩 갖다 놓고 팔다니 참 특이한 나라라고
생각했다. 그게 너덜너덜 헤져서 언젠가 다시 들렀더니 킨카도가 문을 닫은 것이다. 나만큼이나
이곳에 추억이 많았는지 많은 사람들이 굳게 닫힌 킨카도의 철제 덧문에 저마다 사연이 가득한
편지를 붙여 두었다. 그게 왜 그렇게 짠하던지. 지금 Sew Smart 바늘집은 이베이를 통해 충분히
살 수 있지만 그래도 난 꼭 킨카도에서 사고 싶다. 옆의 진짜 골동품 해피 홈 바늘집은 우연히
보게 된 것인데 Sew Smart와 비교하는 게 재미있어서 같이 그렸다.

HAPPY HALEIWA

호놀룰루에서 쇼핑할 곳을 딱 하나만
추천하라고 하면 해피 할레이바를
꼽고 싶다. 주근깨 양 갈래 머리 소녀
캐릭터 브랜드로 티셔츠, 수건, 가방,
과자, 인형, 커피 봉투 등 다양한
아이템에 주근깨 소녀 얼굴이 찍혀
있다. 왜 그때 티셔츠 하나만 샀을까

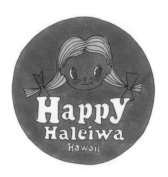

후회하지만 티셔츠가 40달러,
캐릭터 키홀더가 20달러, 에코백도
30달러를 넘으니 아무리 예뻐도 한
개 이상은 무리였다. 일본 여성들이
특히 좋아하는 브랜드라서 가게
곳곳에 일본어가 적혀 있고 점원도
일본어를 하고 있어 자칫 일본
브랜드로 착각할 수도 있다. 가격이
높게 책정된 것도 일본인 영향인 듯.

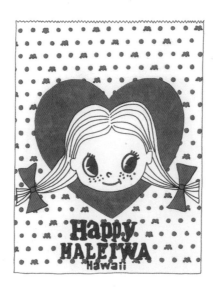

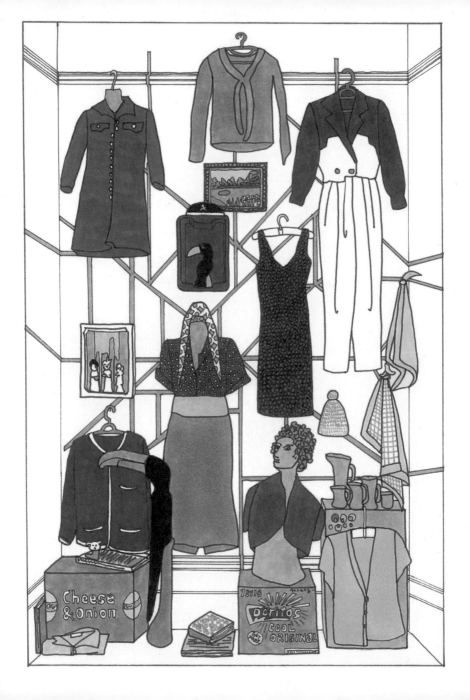

SUPERMARKET SARAH

아트 스쿨을 졸업하고 광고 회사도 몇 년간 다닌 그녀가 가게를 열어 구제 옷들을 팔기
시작했다. 자신감이 쌓이자 집 벽에 구제 물건을 잔뜩 나열한 뒤 사진을 찍어 온라인 슈퍼마켓을
열었다. 런던의 사라 배그너 얘기다. 2009년부터 지금까지 그녀가 찍어 올리는 벽은 야외
오두막부터 갤러리, 펍 등 가리는 곳이 없다. 그런데 이 벽 사진이 하나같이 현대 예술이다. 어떤
날은 빨간색 옷들만 모아서, 또 어떤 날은 아마추어 작가 그림만 모아서 판다. 만약 당신이
쇼핑몰 물건을 어떻게 나열할지 고민 중이라면, 가게를 열었는데 남들과 다른 디스플레이를
하고 싶다면 슈퍼마켓 사라에 들러 보시라. 2012년에는 그동안의 디스플레이를 한꺼번에 모은
작업뿐 아니라 디자이너와 수집가들을 방문해 그들만의 디스플레이 팁도 모아서 책으로
엮었다. 부제가 〈당신의 물건을 전시하는 안내서〉인 『원더 월스*Wonder Walls*』를 펼치면 실로
엄청난 진열법을 배울 수 있다. 하지만 온라인 숍에만 들러도 충분히 알 수 있으니 관심 있는
분은 방문하시길. www.supermarketsarah.com

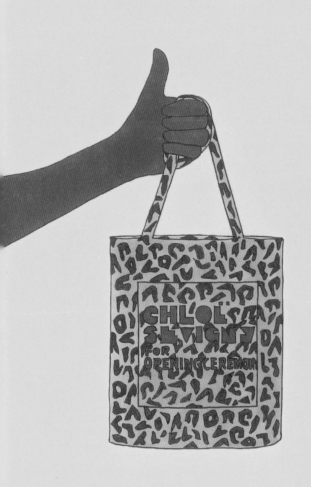

LEOPARD

패션 에디터들이 즐겨 입거나
들고 다니는 물건을 자세히 보면
레오파드 프린트가 꽤 많다. 왜
그런 걸까 곰곰이 생각해 보니,
레오파드 프린트는 사진 촬영을
할 때 유독 더 잘 나오는 편이라
잡지에 소개할 때가 다른
물건보다 월등히 많다. 그렇다
보니 자연스럽게 레오파드
프린트가 익숙해져서 남들은
어려워해도 에디터들은 쉽게
입거나 가볍게 들고 다니게 된
듯하다. 내게 레오파드 가방을
생일 선물로 준 것도 패션
에디터였다. 10 꼬르소 꼬모가
오픈했을 당시 판매한 오프닝
기념 숄더백은 『엘르』의 최순영
부편집장이 사 준 것. 옆의
레오파드 프린트 코트는 홍대
앞 벼룩시장에서 단돈
5만 원에 샀지만 지금은 어디
있는지도 모른다.

PRINT INSOLE

BOOKSTORE FRIENDS

뉴욕의 명물 스트랜드 서점의 애크백. 고전 문학의 주인공들을 테마로 한 것인데, 각 인물들이 들고 있는 책에 힌트가 숨어 있다. 맨 왼쪽부터 「지옥」을 든 단테, 「폭풍의 언덕」을 든 에밀리 브론테, 「모비 딕」을 든 멜빌, 「햄릿」과 「매베스」를 양손에 든 셰익스피어, 「이성과 감성」의 제인 오스틴, 「일리아스」의 호메로스, 「도리언 그레이의 초상」을 품에 안은 사람은 오스카 와일드.

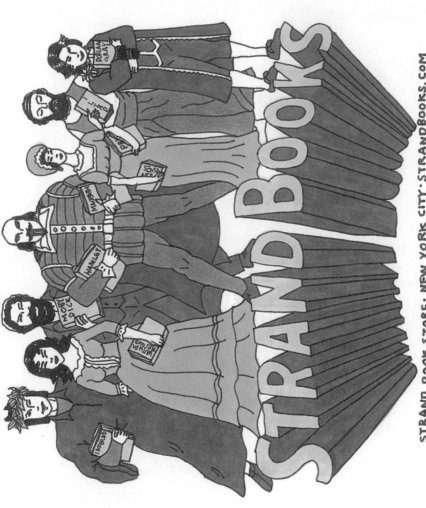

STRAND BOOK STORE · NEW YORK CITY · STRANDBOOKS.COM

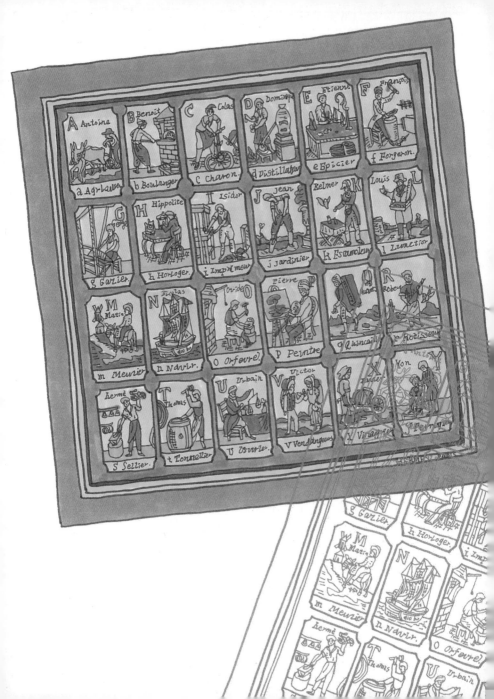

HERMÈS SCARF

왜 그랬는지 모르지만 한동안 나를 비롯한 주변의 노처녀들 사이에서 에르메스 스카프가
도마에 올랐다. 하나씩은 있어야 한다며 그걸 사 주는 남자가 없으니 스스로라도 사야 한다는
얘기부터 남자한테 받고야 말겠다는 결의까지, 가볍게 시작한 얘기가 끝내 노처녀 욕망을 더욱
부채질하게 되었다. 그날 밤 찬찬히 생각해 보니 딱 한 사람이 떠올랐다. 에르메스 스카프를 사
줄 딱 한 남자. 호시탐탐 기회를 엿보다 드디어 그 남자가 여행을 가기 전날 전화를 걸었다.
「아빠! 인천 공항에 가면 에르메스 매장이 있어. 거기 가서 스카프 하나만 사다 주세요. 여자들은
일생에 한 번 에르메스 스카프를 가지는 게 꿈이래!」 그러곤 그 스카프가 얼마인지는 전혀 알려
드리지 않았다. 우리 아빠―딸이 아무리 늙어도 아빠라고 부르게 하신다―는 가게에 들어가서
물건을 보셨다면 그냥 나오시는 타입이 아니다. 뭐라도 하나 사서 나오시는 걸 노렸던 것이다.
아니나 다를까, 아빠는 스카프를 사다 주셨다. 신기한 건 구체적으로 어떤 걸 말하지는 않고
그저 일러스트레이터 딸내미에게 괜찮을 걸로 사 달라고 했더니, 손 그림이 매력적인 스카프를
골라 주었다는 점이다. 24개의 알파벳에 맞춰 24명의 장인들이 그려진 이 스카프에 따르면 나는
그림을 그리는 〈팽트르 피에르Peintre Pierre〉인 셈이다. 디자인은 필립 도세.

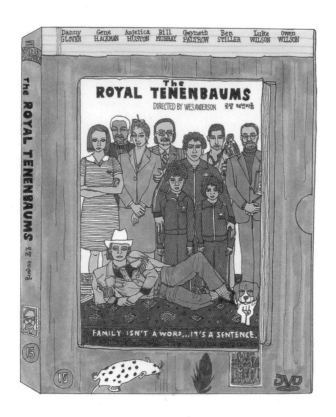

WES ANDERSON FILM

웨스 앤더슨의 촬영 현장 사진을 본 사람은 이 남자가 상당한 멋쟁이임을 한눈에 알 수 있다.
복잡하고 어수선한 영화 현장에서도 오직 그만이 우아하게 보이는 것은 그가 장소 불문하고
자신의 스타일을 고수하기 때문이다. 부드러운 카멜색 정장에 분홍색 셔츠를 입거나 회색
정장에 흰색 셔츠를 살짝 풀어 입는다거나. 이 남자 보통이 아니다. 그래서 난 그의 영화를 패션
장르로도 분류한다. 그는 캐릭터나 세트장도 그저 단순한 설정을 넘어, 아기 때부터 어떤
장난감을 좋아했으며, 부모에 의해 어떤 취향을 갖게 되었는지 구체적으로 살을 붙이고, 방
한구석에 놓인 책이나 꽃병 하나에도 서로 색상을 맞추는 등 주인공 성격에 부합하는 물건으로

배치한다. 예를 들어 「로얄 테넨바움」에서 일라이네 아파트 벽에 걸린 유화 두 점은 멕시코 작가 미구엘 칼드론의 작품으로, 평소 일라이가 즐기는 카우보이 옷과도 유기적인 관계를 갖는다. 음악 선택도 탁월해서 「로얄 테넨바움」 O.S.T.는 들을수록 보석이요 영화 음악계의 오스카상 감이다. 트레이드 마크처럼 굳어 가는 부스스한 단발머리도 웨스 앤더슨의 매력. 또 하나, 이 감독을 좋아하는 이유는 그의 남동생이 일러스트레이터 에릭 체이스 앤더슨이기 때문이다. 「로얄 테넨바움」에서 막내 리치가 그린 그림이 바로 에릭의 작품이다. 그 수만 100점에 달하며, 테넨바움가 현관에 걸린 삼형제의 초상화는 웨스와 에릭 형제가 함께 그린 작품이다.

FABRIC

함께 뒤집어써 줄 남자는 없지만 커다란
천을 사는 건 즐거운 일. 크기가 다른
물방울무늬 천은 무인양품에서 할인가
20,000원에. 천에 쓰인 AME HUTTE JI
KATAMARU는 일본어로 〈비 온 뒤에
땅이 굳어진다〉는 의미이다. 녹색과
검정색의 산뜻한 조화를 이룬 천은 인도
자이푸르의 자이푸르 몰에서 샀다.
430루피. 수공예의 나라답게 손으로
직접 실크프린트한 제품이다.

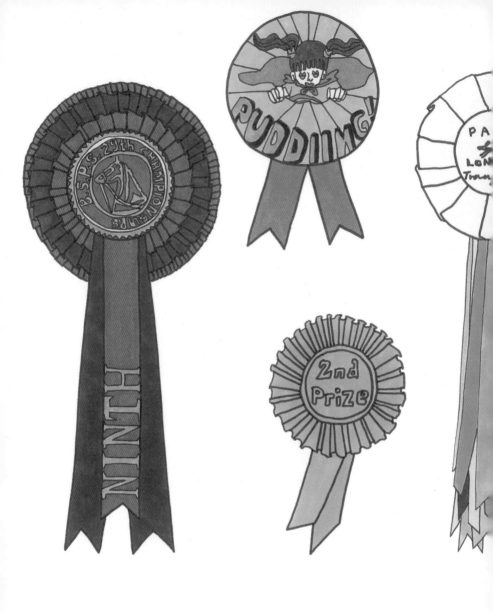

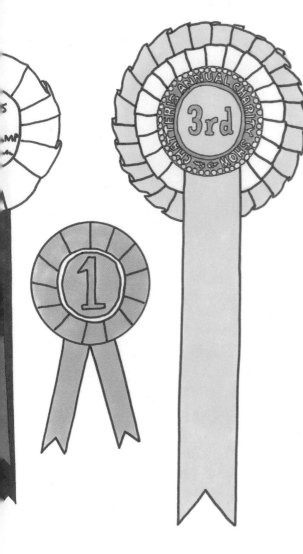

ROSETTE

한동안 로제트를 모았다.
처음엔 그 이름을 몰라서 그저
가슴에 다는 리본, 상장 리본 이런
식으로만 불렀다. 워낙 좋아해서
로제트 브로치를 가슴에 자주
달았는데 어느 날 대형 쇼핑몰에
갔다가 여러 사람들이 행사
직원으로 착각하는 바람에 그
이후부터는 달고 다니지 않는다.
보라색과 노란색의 거대한
로제트는 런던에 다녀온 선배가
빈티지 숍에서 사다 준 오래된 제품.
실제 경주마와 우수 돼지 대회에
사용된 기념 장식이다. 푸딩이라고
적힌 로제트는 미술학교 친구 푸
짱이 만든 리본. 1학년 때, 자신은
푸딩을 좋아하니 앞으로
〈푸딩〉으로 부르라 했다. 그렇게
푸딩, 푸딩 부르다가 2학년 때는
다들 〈푸린〉이라고 불렀으며 3학년
때는 자연스레 〈푸 짱〉이 되었다.
본명은 아유미.
그 아래 〈2nd Prize〉 로제트는 미니
브로치, 다양한 리본이 가득 달린
로제트는 트레이시 에민과 롱샴이
콜라보레이션한 가방에 달렸던 것.
가방은 후배에게 선물하고 지금은
로제트만 갖고 있다. 숫자 1이 적힌
로제트는 미술학교 텍스타일
시간에 만들었던 것.

ALL IN DAY'S
WORK

한적한 수영장 풍경의 빈티지
사진을 그대로 제품에 옮긴
아이패드 파우치와 아이폰
케이스. 케이트 스페이드.

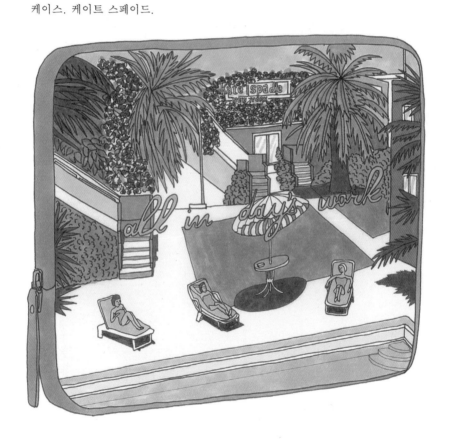

GABI FRESH

여자를 그리는 걸 굉장히 좋아한다. 뚱뚱한 여자, 늙은
여자, 가슴 큰 여자 모두 좋다. 한 명 한 명 모두 모델이다.
사람들이 가끔 내 그림을 평가할 때, 여자 얼굴이 남자
같아, 혹은 머리카락이 국수 면발이네, 평가하면 미치도록
기분이 좋다. 내가 그리는 여자는 반응도 이렇게
신선하구나 싶어서. 한번은 일 관계로 만났던 한 여성이
〈그림을 처음 봤을 때 참 불쾌했어요!〉 말한 적이 있었다.
별로거나 못 그렸다가 아닌, 불쾌하다는 표현은 처음이라
며칠간 체한 듯 내장이 꼬인 상태로 지냈다. 어딘가
털어놓기도 그래서 남동생을 만났을 때 얘기를 꺼냈더니,
〈누나 그림은 불쾌하지 않아. 그 사람이 그냥 누나를
싫어할 뿐이야!〉 결론을 내린다. 그 말을 듣자마자 내장이
풀리며 끄으윽 트림이 나오는 걸 보고, 난 내 그림보다
자신이 욕먹는 게 더 나은 인간인 걸 깨달았다. 아,
다행이야! 나를 싫어해서! 뚱뚱하지만 섹시함이 철철
넘치는 세 여성은 패션 블로거 가비 프레시가 만든 XXL
사이즈 수영복의 모델들. 가운데가 가비 프레시이다.

이 시계들은 샀던 순서대로 그린 것이다. 그런데 똑같은 게 두 개나 있는 이유는 두 번 샀기 때문이다. 우선 맨 왼쪽의 트위기 일굴이 그려진 녹색 시계는 방콕 엠포리엄 백화점 6층에 자리한 TCDC 아트 숍에서 샀다. 방콕의 엠비스트데이타 NAN이라는 작가의 작품. 맨 한 번 떨어뜨렸는데 시계 침이 고장 나 버려서 팔찌로 이용한다. 850바트, 이 TCDC는 굳이 비유하자면 홍대 앞 상상마당처럼 현재 방콕에 인기가 있는 젊은 작가들의 디자인 제품을 한눈에 볼 수 있는 곳이다. 갤러리와 디자인 도서관도 함께 있으니 여행에 참조하시길. 형광 연두색 시계는 똑같이 로렌스 시계점에서 구매한 것으로 30,000원. Addies라는 생체불명의 비 컬러 와지는 남동생이 뽑기 기계에서 건진 것. 시계를 사도 될 만큼의 돈을 날고서야 가질 수 있었다. 그 옆의 세상 조합이 과히 예술이라 할 만한 가시오 지샥 시계는 쌈 아티스트 파라-배럴랜드 작가로 주로 사용하는 컬러가 파란색, 분홍색, 빨간색 등이다)며 굳이 힘금을 쉬어 주며 나한테서 사 간 제품이다. 잡지에서 보고 다음날 이태원 매장에서 바로 샀는데 시계를 찬 내 모습을 본 남동생이 (가냘게 보인다)며 굳이 힘금을 쉬어 주며 나한테서 사 간 제품이다. 몇 달 뒤에 뭣을 속셈으로 팔았는지 그만 남동생이 얇아버려 더 이상 구하기 어렵게 되었다. 가격은 140,000원. 파라 시계가 없어진 이후 씁쓸한 마음에 충동구매한 것이 바로 THE TTP 시계 8,925엔. 앞서 남동생이 얇아버린 파라 시계를 다시 보게 된 건 1년이 지난 도쿄에서였다. 산케이야 역 근처의 토기호테 파키소 중에의 도기호테보다 규모는 작지만 더 개성적이다—에 들렀다가 들렀다가 들렀다가 시계 진열장 맨 위에서 나를 기다리고 있었던 것이다. 심지어 세 제품의 가격은 11,200엔. 1만 엔 이상이면 외국인 5% 할인까지 해주는 곳이라 훨씬 싸게 샀다. 한정판 시계에 관심이 높다면 여기를 꼭 들러 보시길.

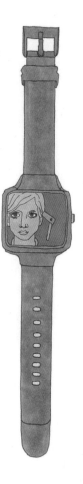
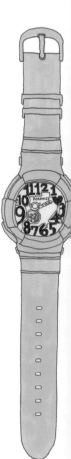

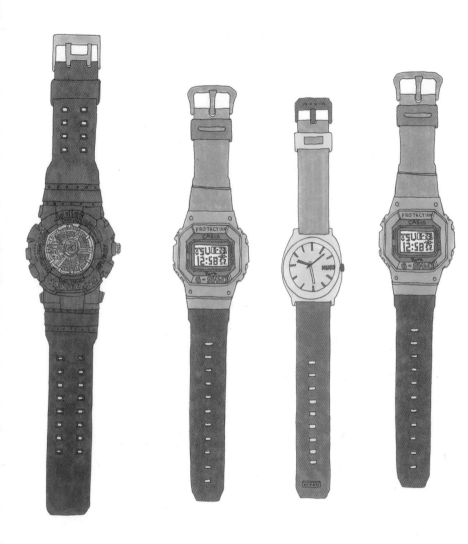

BEACH TOWEL

국내 SPA브랜드를 떠올리면 미쏘, 탑텐, 스파오, 에잇 세컨즈 등이
줄줄이 나오는데 거기에 개인적으로 꼭 포함시키는 게 바로
명동타운이다. 주로 변두리나 지방에 자리한 이 가게는 한 공간에
여성복, 남성복, 아동복, 그리고 생활용품 등을 함께 판매한다. 직접
제품을 만들지는 않지만 동대문에서 발 빠르게 옷을 들여오는 데다
신상품 회전이 빠르고 무엇보다 가격이 엄청 싸다. 내가 자란 곳이
시골이라 가끔 집에 들렀다가 재미 삼아 가 보는데 매번 엄청난
물량에 감탄하곤 한다. 여름에 샀던 비치 타월은 다른
SPA브랜드에서 볼 수 없는 키치한 디자인. 가격은 단돈 2천 원.

POPEYE MAGAZINE

남성 패션지 『뽀빠이』는 시금치를 좋아하는 그 뽀빠이와
이름이 같다. 일본의 매거진 하우스는 『뽀빠이』 외에도
문화 잡지 『부르투스』와 여성 패션지 『올리브』 이렇게
삼각 구도를 만들었지만 『올리브』는 끝내 폐간되고
지금은 라이벌 둘만 콤비를 이루고 있다. 실제는 잡지
성격이 전혀 달라 경쟁적이지 않다. 이 잡지를 챙겨 보는
이유는 편집장 기노시타 다카히로 씨 때문이다. 그는 크지
않은 골격과 평균 키로 흠잡을 데 없이 옷을 차려입는
멋쟁이 신사다. 몇 년 전, 서울 패션 위크 때 며칠간
가까이서 본 적이 있는데 매일마다 바뀌는 의상에 늘
감탄했다. 중년 남자가 하기 힘든 정장 바지를 투박한
워커와 매치한다거나 이태리 남자처럼 몸에 딱 붙는 모직
정장 차림은 역시 인기 패션 잡지의 편집장다웠다. 얼핏
차가워 보이지만 미소를 지을 때 잡히는 주름도 보기에
좋았다. 『뽀빠이』는 패션지이지만 책이나 도시 특집을
자주 기획해 그때마다 촘촘한 기사와 감각적인
레이아웃에 반하곤 한다. 국내에도 팬이 많아서 실제
뽀빠이 룩은 도쿄 하라주쿠보다 홍대 거리에서 더 자주
마주칠 때가 있다. 『뽀빠이』가 지향하는 패션이나 라이프
스타일은 30대 전문직 독신남에게나 가능할 테지만 실제
독자들은 20대 초반이니 그 갭은 어떻게 메울지 궁금하다.
하지만 잡지는 원래 동경과 이상이 존재하는 곳. 지금 돈이
없고 나이가 어리다 해도 자신이 좋아하는 잡지를 보며
좋은 취향을 갖는 것은 중요한 일이다. 패션 잡지는
자신이 원래 이랬으면 하는 이상에 근접하게 해주는
것이기에. 그것도 세상에서 가장 저렴한 가격으로.

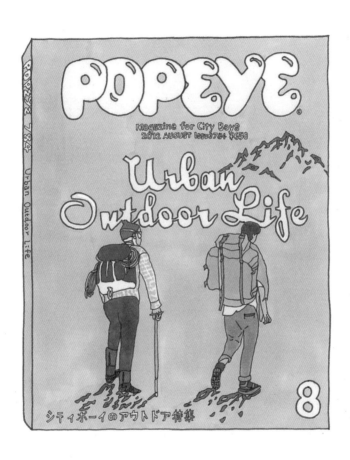

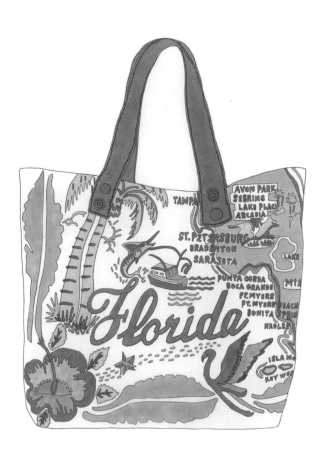

FLORIDA BAG

미술학교 입학 기념으로 내게 선물한
일러스트 빅 백. 3년 내내 매일 들고 다녀서
지금은 여기저기 찢어지고 천도 얇아져서
구멍도 뻥뻥 뚫렸지만 절대 버리지 못하는
물건이 되었다. 6,000엔, 올 오디너리스.

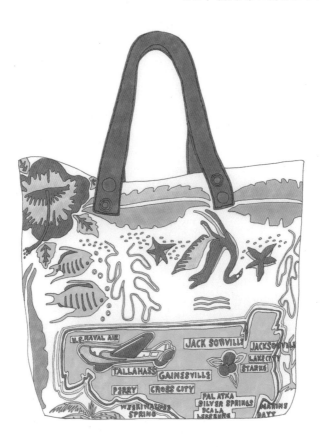

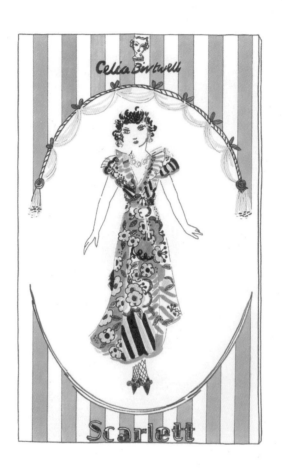

Celia Birtwell

Scarlett

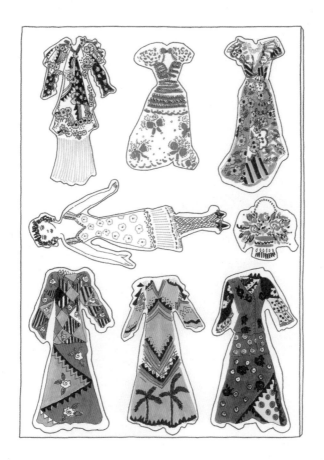

CELIA BIRTWELL MAGNET

텍스타일 디자이너 셀리아 버트웰의 대표 드레스를 모아 만든 마그넷. 지난해 유니클로가
이 디자이너와 콜라보레이션한 옷들을 판매했을 때 유니클로의 거미줄 같은 디자이너
섭외 능력에 놀랐다. 다만, 이왕 만드는 거 선뜻 살 수 있게끔 만들었으면 더욱 좋았을
텐데. 디자이너의 홈페이지에서 구입 가능한 마그넷은 15.30파운드.

BROOCH

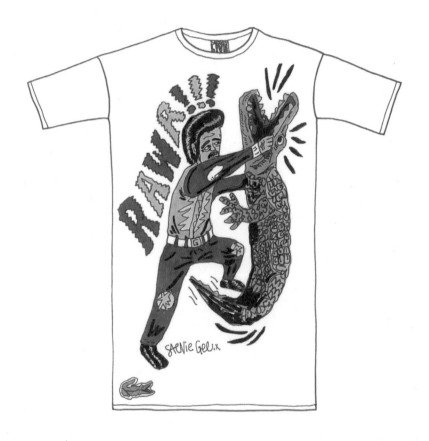

STEVIE GEE TEE

일러스트레이터 스티비 지와 라코스테 라이브가 콜라보레이션한 티셔츠. 입고 다니면
다들 웃어 주는 매우 긍정적인 티셔츠들이다. 각 72,000원.

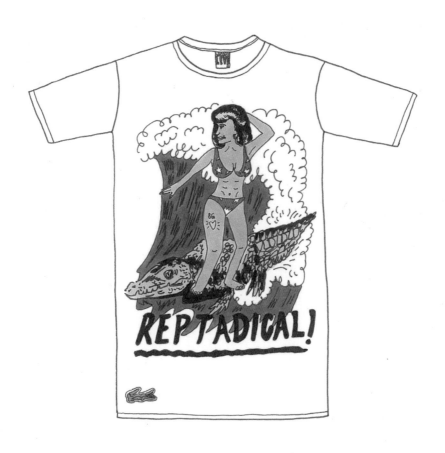

MYSORE MARKET BAG

인도 남부의 마이소르에 갔을 때
나는 미술 유학을 다시 하고
싶었다. 세상에 색이 100가지라면
마이소르엔 1,000가지가 존재한다.
평소 아크릴 물감에서나 볼 수 있는
색 배열처럼 노란색 하나에도 그
종류가 50가지도 넘는다. 밝은
노랑, 탁한 노랑, 더 탁한 노랑, 묽은
노랑, 샛노랑 등등. 이 모든 인도의
색을 한꺼번에 보게 된 곳이 바로
마이소르 전통 시장이었고, 그날 난
색에 온종일 취해 있었다. 눈을
돌리면 한 번에 수십 개의 색들이
들어왔다. 여성들의 사리와 그들이
든 시장바구니, 머리에 진 물통하며
쳐다보는 모든 게 교재였다. 아,
오히려 색이 넘치는 곳이니 공부를
아예 못할 수도 있겠다. 뭐든
부족해야 새로 만들어지는
법이니까. 그곳 시장 초입에서 산
시장바구니는 플라스틱 끈으로
하나씩 엮어 만든 수공품. 가격은
작은 게 10루피, 큰 게 30루피이니
대부분 500원 미만. 이걸 졸부처럼
열 개나 샀더니 가게 주인도 신나서
열심히 판다. 10개를 골랐는데도
같은 건 단 하나도 없다.
시장바구니 만드는 사람도
장인이다. 인도 사람들은 다 장인의
손을 가진 디자이너들이다.

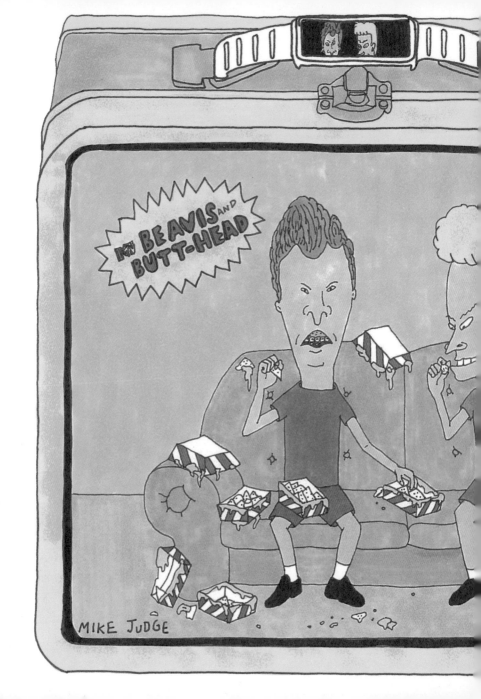

BEAVIS AND BUTT-HEAD TIN CASE

지금 세대는 잘 알지 못하는 비버스(여자를 밝히는 멍청이)와 벗헤드(똥 대가리)라는 미국 녀석들이 있다. 90년대 MTV 최대 스타였는데 생긴 게 최악, 하는 짓은 더 최악인 한심하고 기분 나쁜 녀석들이다. 얘네 하는 짓-에어로빅 교습소를 하염없이 훔쳐 보거나 옆집 할머니 간식을 빼어 먹거나-을 보고 있으면 어이가 없다. 영어를 못해서 자기들 이름도 제대로 읽지 못하고, 겨우 읽으면 자신들과 이름이 같다며 낄낄거린다. 그런데도 싫지가 않으니 신기한 노릇이다. 녀석들에 비하면 호머 심슨은 그야말로 천사다 천사. 아마 나와 비슷한 나이이니 슬슬 마흔이 되어 갈텐데 이 자식들은 지금도 온종일 TV나 보고 아직도 소파에 케첩을 흘리며 살 듯하다. 쓰다 보니 나 사는 거랑 다르지 않구나. 비버스 앤 벗헤드 틴 케이스는 40,280원, G마켓.

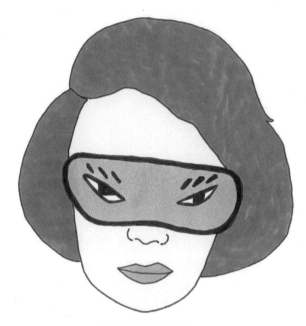

SLEEP MASK

싸이 눈이 그려진 수면 안경은
목 베개와 세트 제품이며 27,000원,
YG엔터테인먼트. 인어 비늘 패턴의
금박 안대는 손바느질한 목화 솜
제품으로 18,000원, 노리 디자인.
미대 출신의 동갑내기 노 씨와
이 씨가 함께 만든 노리 디자인은
가방과 수면 안대, 필통 등 제품
대부분을 손으로 직접 만든다.

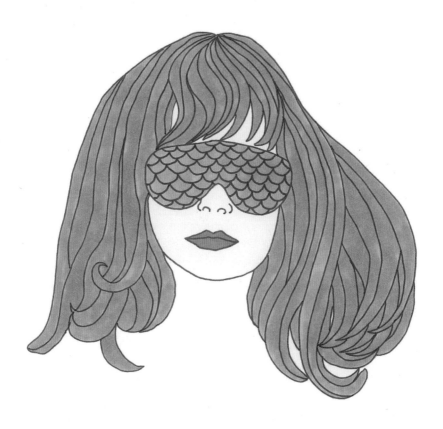

SWE

EETS

ORIGINAL
EXTRA
STRONG

LOFTHOU

FISHERMAN'

TRADITIONAL MENTHOL E

Approx. 20

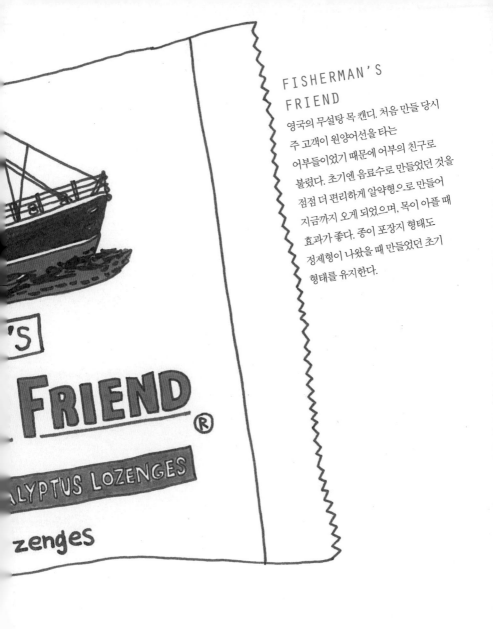

FISHERMAN'S FRIEND

영국의 무설탕 목 캔디. 처음 만들 당시 주 고객이 원양어선을 타는 어부들이었기 때문에 어부의 친구로 불렸다. 초기엔 음료수로 만들었던 것을 점점 더 편리하게 알약형으로 만들어 지금까지 오게 되었으며, 목이 아플 때 효과가 좋다. 종이 포장지 형태도 정제형이 나왔을 때 만들었던 초기 형태를 유지한다.

MANORA CHIPS

태국 음식점에서 가끔 간식거리로 내주는 생선 스낵을 맛있게 먹은 기억이
나서 마노라 칩을 샀었는데 마지막으로 남은 생선 껍질이나 지꺼기를
갈아서 만든 느낌이다. 하지만 패키지는 좋다.

I like it
Smile Food
スマイルフード

MAGAZINE HOUSE MOOK

ALL-YOU-CAN-EAT

New York

DOUGHNUT

NYC **MAP** USA

The "hole" truth about the tastiest treats in nyc.

D O U G H N U T

뉴욕의 도넛 가게 35곳을 소개하는 지도는 실제 브루클린에 거주하는 먹보 3인조가 만든 출판 레이블 올유캔잇 프레스에서 만들었다. 1탄 도넛, 2탄 버거에 이어 최근엔 3탄으로 뉴욕 라멘 지도를 펴냈다. 8USD. 딸기 맛 도넛은 영화 「더 심슨」이 개봉했을 당시 일본의 미스터도넛에서 심슨이 좋아하는 도넛을 그대로 만들어서 판매했던 것이다. 그때 하루 일과를 미스터도넛의 심슨 도넛으로 마무리했던 게 기억이 나 그려 보았다. 도넛 사진 표지가 인상적인 『스마일 푸드』는 일본의 다양한 먹거리를 소개하는 매거진하우스의 단행본. 일어를 전혀 모를 때 사 두고 지금까지 소장한 책이다.

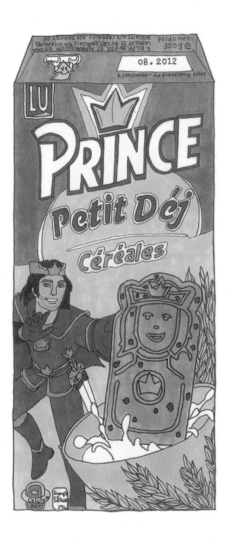

PRINCE COOKIE

프랑스의 인기 과자인 프린스 쿠키. 초콜릿 맛부터 심플한 시리얼 맛까지 종류가 다양하며 패키지엔 언제나 왕자님이 그려져 있다. 또 과자 하나하나에 왕자님이 장식되어 있어 먹기에 늘 황송하다. 각 1.96유로, 카르푸 마켓.

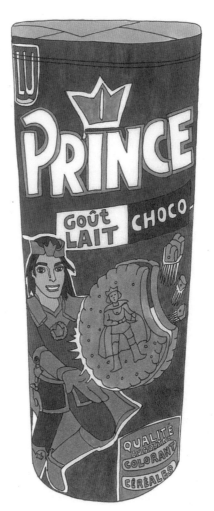

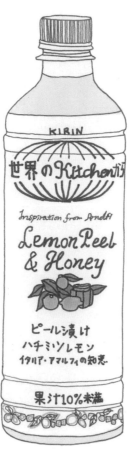
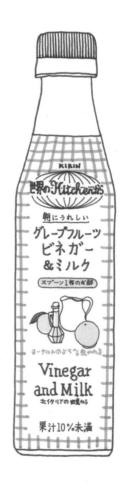

일본의 기린에서 기한 한정으로 선보이는 〈세계의 키친으로부터〉 시리즈. 이름
그대로 다른 나라의 부엌에서 레시피를 배워 온 음료수이다. 예를 들면, 프랑스에서는
생강 음료를, 이탈리아에서는 레몬과 꿀을 섞은 음료를, 헝가리의 어머니에게는
복숭아와 망고를 섞은 음료를. 지금까지 꽤 많이 선보였으니 이쯤 되면 한국의 식혜나
수정과가 나올 만한데 아직은 이른가 보다.

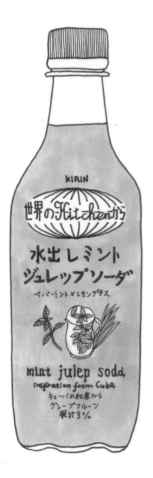

KIRIN

世界の Kitchen から

水出しミント
ジュレップソーダ

ペパーミント × レモングラス

mint julep soda
inspiration from Cuba
キューバの知恵から
グレープフルーツ
果汁3%

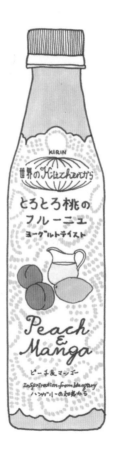

KIRIN

世界の Kitchen から

とろとろ桃の
フルーニュ

ヨーグルトテイスト

Peach
&
Manga

ピーチ&マンゴー

Inspiration from Hungary
ハンガリーの知恵から

KIRIN

世界の Kitchen から

真っ赤な果実の
ビタミーナ

ビタミンCたっぷり

ベリーとアセロラ

Blackcurrant
Raspberry
and Acerola

スウェーデンの
知恵から

ORION FRESH
BERRY
친구네 사무실에 갔을 때
간식으로 내준 후레시 베리.
감각적인 패키지 덕분에 친구는
우리의 칭찬을 듬뿍 받았다. 단지.
늘 먹던 걸 내준 것인데. 후레시
베리 6개 세트, 3,000원.

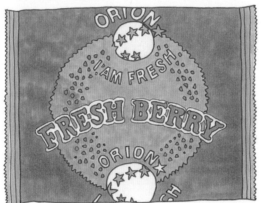

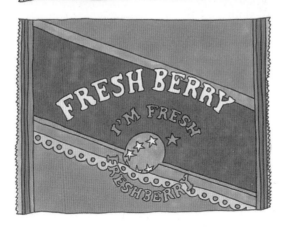

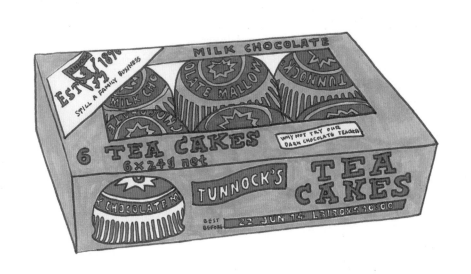

TUNNOCK'S TEA CAKE

스코틀랜드의 오래된 베이커리에서 시작해 현재 3대가 이어 가고 있는 120년 전통의
터녹스 티 케이크. 한 개를 먹으면 살짝 아쉽고 두 개는 조금 많은 듯한 묘한 크기의
케이크는 빵 위에 생크림을 올리고 다시 초콜릿으로 덮었다. 터녹스 티 케이크를 알게
된 건 오디너리 라이프를 통해서였는데, 현재는 판매를 중단한 상태라서 많이 아쉽다.
빨리 다시 판매하기를 바란다.

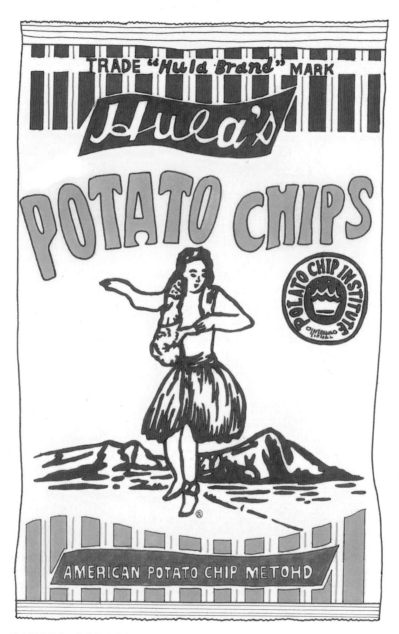

HAWAII POTATO CHIPS

POTATO STICK

50년대의 빈티지 느낌을 주는 감자 스틱 과자. 피크닉 감자 캔은 홍콩 시티 슈퍼에서,
앨런스 캔은 AK 플라자 마트에서.

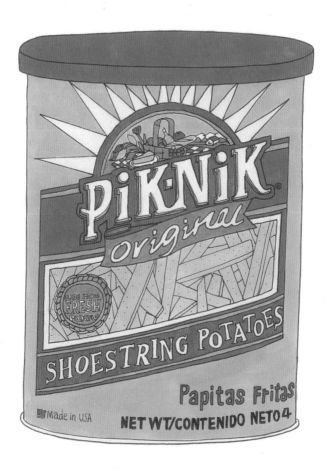

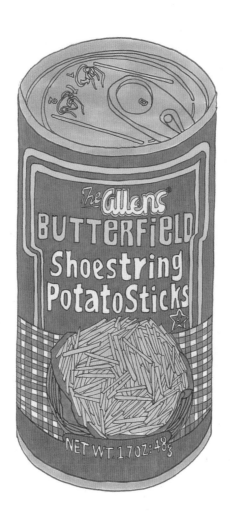

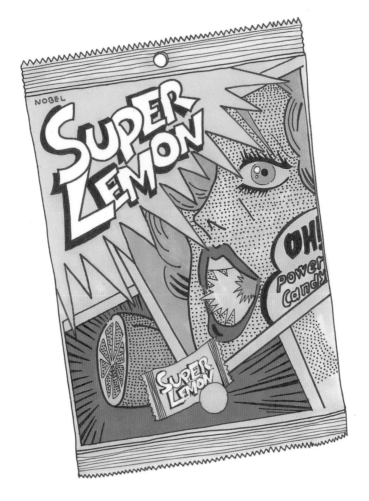

POP STYLE COVER

너무 시어서 끝까지 먹을 수 없는 슈퍼 레몬은 인터넷 쇼핑몰 꿍스에서, 대즈 루트 비어 캔은
홍대 앞 구루메 식료품점에서, 츄파츕스 캔은 이마트 분스에서 각각 샀다.

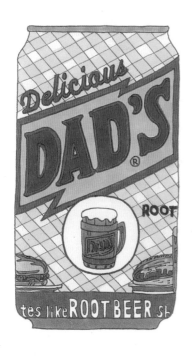

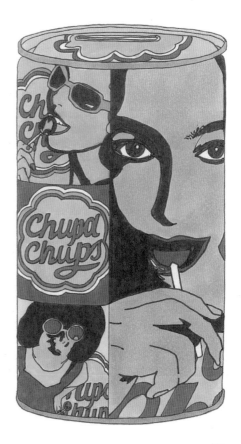

FRUITTELLA

네덜란드에서 처음 탄생해 어느새 80세를 넘긴 장수 캐러멜 후르트텔라와
그 80주년을 기념해 2012년에 출판된 후르트텔라의 아이코닉 패키지
디자인을 다룬 『더 후르트텔라 롤 *The Fruittella Roll*』. 이 책에는
후르트텔라의 역사적 사건을 비롯해 공장에서의 가공 과정, 광고 사진, 각
나라의 패키지 등 다양한 후르트텔라를 볼 수 있다. 편의점에서 쉽게
발견하는 후르트텔라 오렌지와 딸기는 각 700원.

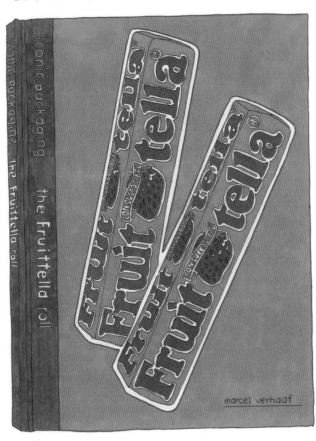

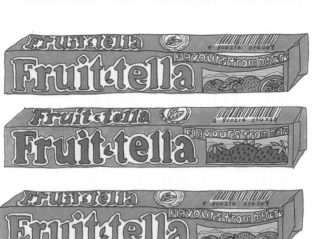

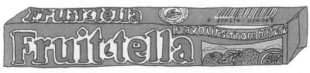
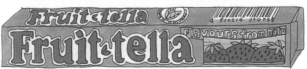

BISCUIT CAN

파리 봉 마르셰 백화점에서 산
프랑스 비스킷. 소년 소녀를
주제로 고른 제품들이다.

HAWAIIAN SUN

하와이의 지역 브랜드인 하와이안 선은 처음엔 재래 시장의 과일 가게였다. 이후 하와이에서
재배한 과일 음료를 선보이면서 인기 브랜드로 자리잡았다. 차를 섞은 과일 음료 캔이 모두
6종류, 과일 주스 캔이 9종류, 라이트 성분이 4종류, 이렇게 19개의 캔 디자인이 있다.
그 외 초콜릿과 잼, 코코넛 시럽도 대표 상품.

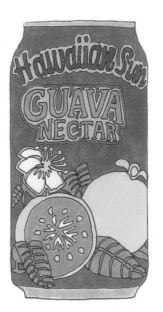

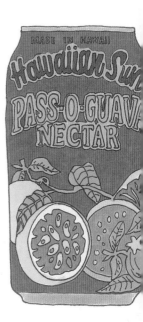

AMARELLI

이탈리아의 유명한
감초 캔디 제품.
무려 283년의
역사를 자랑하는
브랜드라지만
한 번도 끝까지
먹은 적이 없다.
도대체 이걸 무슨
맛으로 먹지?
그 래 도 틴
케이스는 하나하나
예 술 이 다 .
이 탈 리 아 의
대표적인 제품을
산 곳 은
엉뚱하게도 파리
몽마르뜨 언덕의
과 자 가 게 .

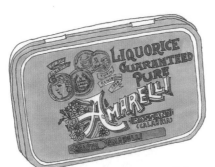

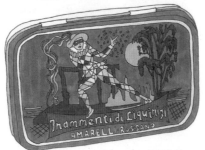

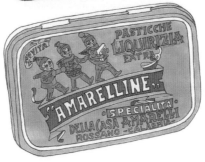

MILK CANDY

북해도 밀크 소프트 캔디와 진한 맛의 〈밀크 나라〉 사탕은
모두 현대백화점 식품 매장에서 각 3,000원. 일본에서 봤던
가장 모순된 동시에 어딘가 서글펐던 장면 하나는, 미국인이
카페에서 우유를 〈미루쿠〉로 발음했을 때였다.

APRÈS-MIDI

만 원으로 할 수 있는 가장 괜찮은 선물이 뭘까 생각할 때마다 아프레 미디의
마카롱 세트가 떠오른다. 네 개가 든 게 1만 원 정도였던 걸로 기억하는데
선물할 때마다 다들 좋아했던 만 원의 행복이다.

SI TON CŒUR EST TOUCHÉ D' TU CONNÂTAS LE BO

★ ★ ★

APRÈS-MIDI

FRIANDISES & FANTAISIES

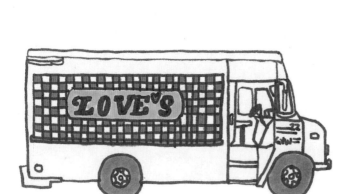

LOVE'S PIE

하와이의 일반 슈퍼마켓에서 발견하고는 체크 프린트가 마음에 들어 하나씩 찾아 본
러브스 파이. 5일 동안 찾은 게 네 종류밖에 없었지만 더 있지 않을까 싶다. 포장지도
예쁘고 체리, 레몬 등 다양한 맛도 좋지만 내 입맛에는 너무 달아서 한입 이상 먹을 수
없었다. 좋은 포장지는 훌륭한 책 표지가 그러하듯 그 안에 담겨 있는 알맹이의 맛,
냄새, 색깔, 느낌을 고스란히 전할 수 있어야 하는데, 러브스 파이가 거기에 해당되는 건
아닐지. 개인적으로 뽑은 하와이의 베스트 디자인이었다.

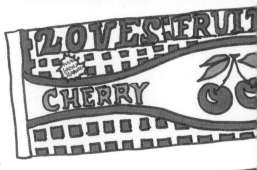

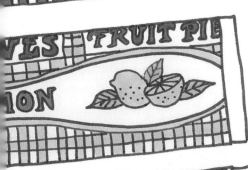

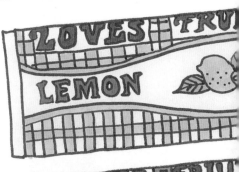

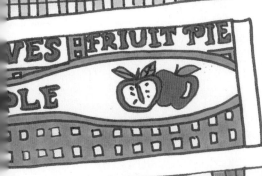

COCA COLA

2013년 빈티지 에디션인

알루미늄 병 코카콜라와 동네 피자집의

코카콜라 종이컵.

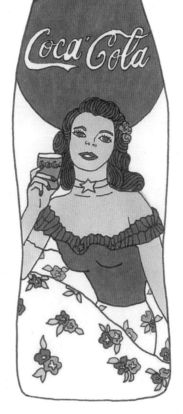

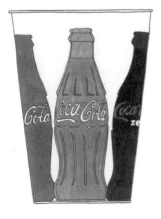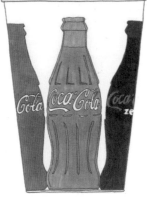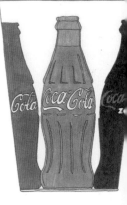
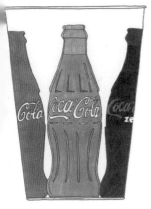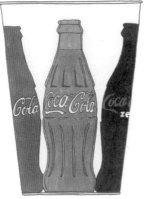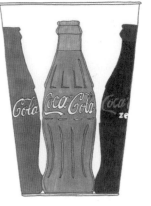
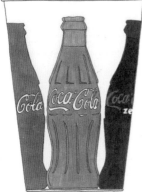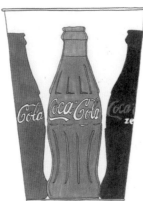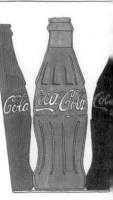

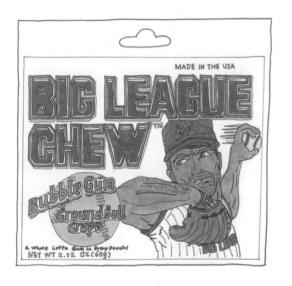
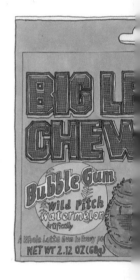

BIG LEAGUE CHEW

달콤한 과일 향을 풍기며 타석에 들어서는 야구선수라니 왠지 홈런은 무리일 것 같다.
잘게 잘린 형태로 조금씩 집어 먹기 쉬운 빅 리그 풍선껌. 포틀랜드 팀의 한 선수가
고안해서 이제는 메이저 선수들이 가장 많이 애용한다고. 재미있는 점은
뉴욕에서는 이 껌을 스포츠용품점에서도 판매한다는 것.

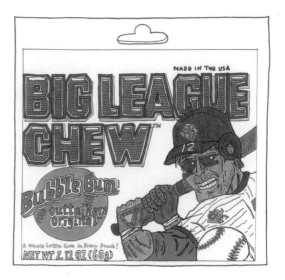

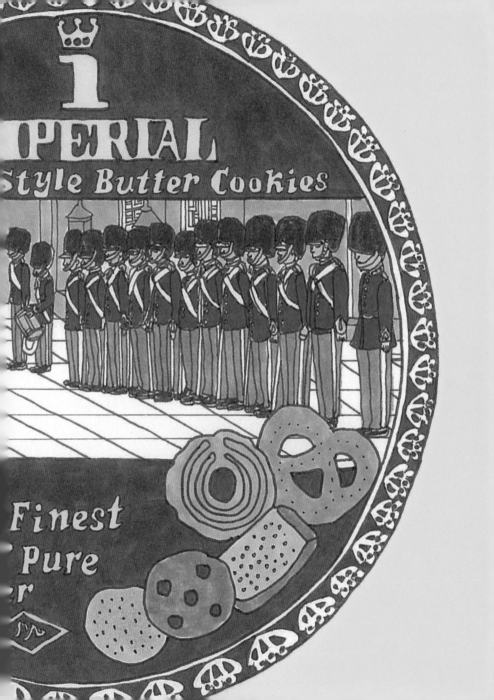

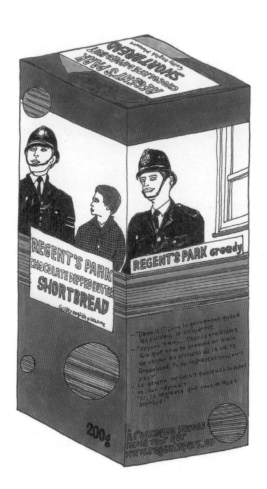

TEA TIME MATE

영국을 대표하는 두 브랜드라지만 리젠트 파크
쇼트브레드 초콜릿 맛은 파리 까르푸 마켓에서
4.15유로에 샀고, 위타드 레모네이드 가루 차는
SSG 푸드 마켓에서 30,000원에 구매했다.

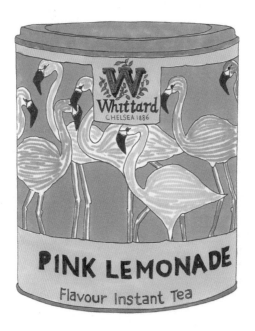

DANISH BUTTER
COOKIES

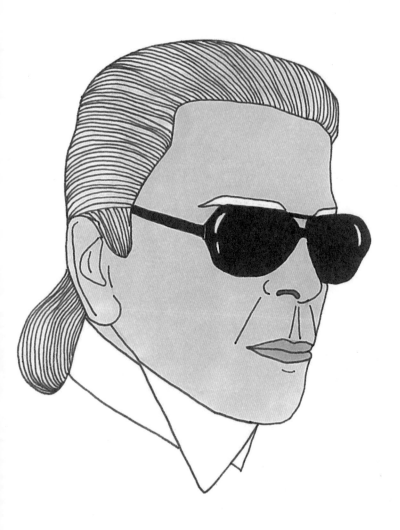

COCA COLA X KARL LAGERFELD

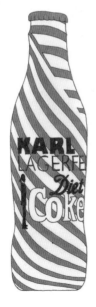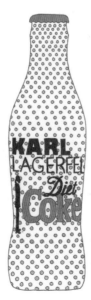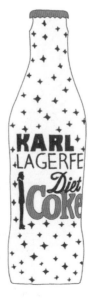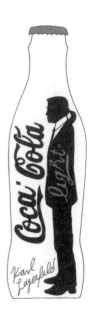

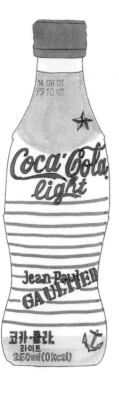
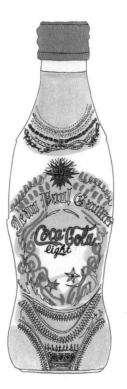
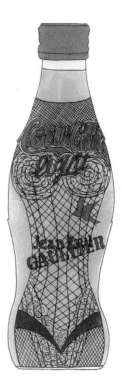
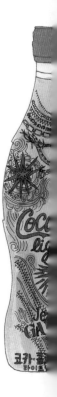

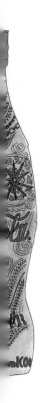

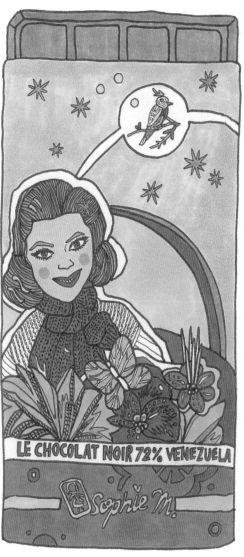

LE CHOCOLAT NOIR 72% VENEZUELA

Sophie M.

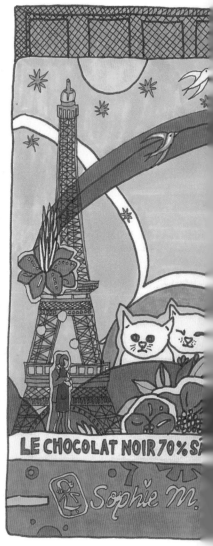

LE CHOCOLAT NOIR 70% S

Sophie M.

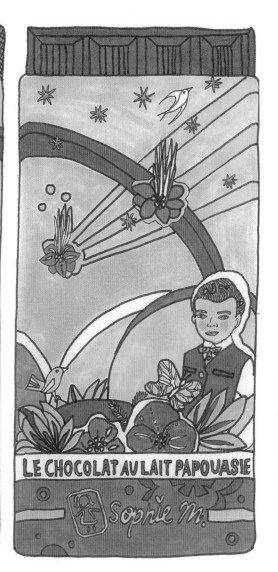

SOPHIE M. CHOCOLAT

파리를 가기 전이 도시를 사랑하는 친구가 〈봉 마르셰 식품 매장에 가면 두 시간은 너너히 보낼 거야〉라고 말했다. 기대를 가득 안고 봉 마르셰에 도착했을 때 나는 깨달았다. 이곳은 두 시간이 아니라 이틀은 있어야 한다고. 그건 나뿐만이 아니었다. 함께 갔던 모든 이들이 같은 마음이었다. 우리는 저엽도 스타일도 취미도 모두 달랐지만 봉 마르셰를 사랑하는 건 일치했다. 계따가 나중에 보니 골라 온 물건도 비슷하다. 봉 마르셰 식품 매장 초콜릿 코너에서 발견한 소피 엠 초콜릿은 보자마자 소리를 질렀던 제품. 파리는 초콜릿 포장지조차도 송두리께 다가왔다.

MARILYN CHOCOLATES

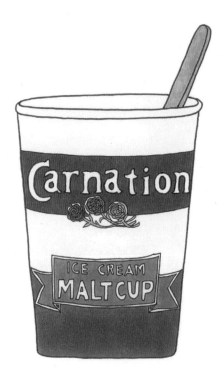

CARNATION ICE CREAM
하와이에서 발견하고 간판이 보일 때마다 들어가서
먹었던 카네이션 아이스크림. 진한 바닐라 맛이지만
산뜻한 뒷맛이 일품이다.

472
473

OREGON SYRUB

홍대 앞에서 카페를 했던 후배가 컵케이크 재료를 사러 간다기에 따라나선 적이 있다. 홍대
앞에서도 쿠킹 재료를 살 수 있다니 신기했는데 과연 전문점답게 매장 안 가득히 제과제빵
재료들로 가득했다. 그 가게 브래드 가든 한편에서 발견한 게 바로 오레곤 과일 절임 통이다.
오레곤은 미국 북서부의 과일 캔 전문 브랜드로 딸기, 무화과, 블루베리, 자두, 배, 체리 등 온갖

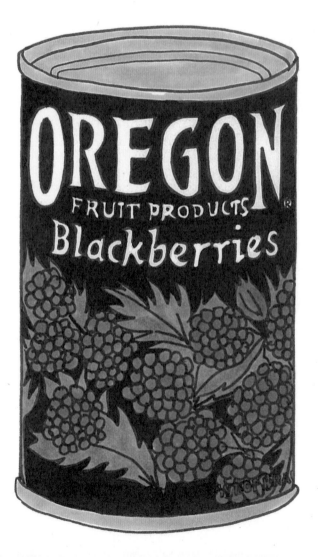

과일을 설탕에 절여 캔에 담는다. 하나씩 사게 된 건 동네 유명한 빵집에서 이 과일 절임을 사용하는 걸 보고 나서부터다. 평소 맛있게 먹던 무화과 크로아상이나 애플 파이가 모두 이 깡통 제품을 쓴 것이다. 아예 매장 한편에 장식으로 쌓아 두는 곳도 있다. 그래서 나도 빵 위에 얹혀 먹거나 플레인 요구르트에 섞어 먹는다. 꽤 맛있어서 살찌는 소리가 동시에 들리니 주의하길.

TORAYA HOLE-IN-ONE

무려 500년 이상의 엄청난 역사를 지닌 일본의 화과자 전문 브랜드 토라야.
1501년 교토에서 시작한 이곳은 현재 17대 사장이 이어 가고 있다.
팥 양갱과 일본식 화과자, 유자와 박하 맛의 납작 과자 등이 유명하다.
전통 과자를 주로 판매하는 이곳에서 젊은 세대에게도 인기 많은 제품이
홀인원이다. 골프공과 똑같이 생긴 홀인원 모나카는 바싹 구운 찹쌀 과자 안에
팥소를 넣은 것이다. 골프가 무엇인지 아직 모르던 1926년에 탄생한 골프공
모나카는 2개 세트에 420엔. 다만, 골프를 정말 좋아하는 어른에게는 오히려
역효과의 선물이 될 가능성도 있다.

GEORGIA COFFEE CAN

평소 유행하는 물건이나 세련된 디자인에 전혀 관심이 없는 일반적인 회사원 친구─배가 나오기
시작한 30대 중반의 대한민국 남자─가 언제나 조지아 커피를 고른다. 맛있어? 했더니
뜻밖의 대답이 돌아온다.「캔이 예쁘잖아!」

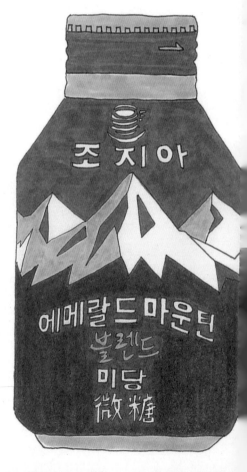

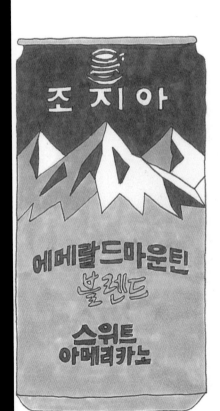

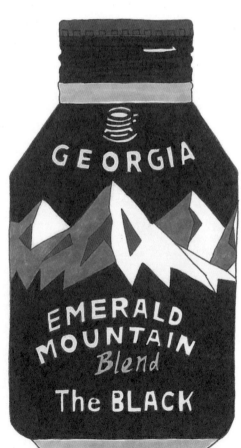

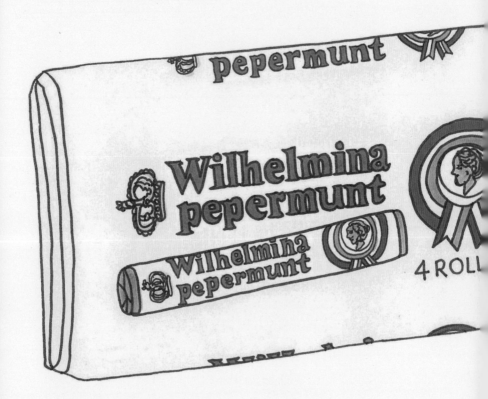

PEPPERMINT CANDY

사탕 하나하나에 여왕의 옆모습을 새긴 네덜란드의 월헤미나 페퍼민트와 손톱
크기의 아주 작은 사탕이지만 매운 맛을 보여 주는 이탈리아 몽크스 민트.

일러스트레이터의 물건

글·그림 오연경

발행인 홍유진 **발행처** 미메시스 **주소** 경기도 파주시 문발로 314 파주출판도시

대표전화 031-955-4400 **팩스** 031-955-4404 **홈페이지** www.mimesisart.co.kr

Copyright (C) 오연경, 2014, Printed in Korea.

ISBN 979-11-5535-019-5 03650 **발행일** 2014년 5월 10일 초판 1쇄 2018년 4월 15일 초판 5쇄

이 도서의 국립중앙도서관 출판시도서목록(CIP)은 e—CIP 홈페이지(http://www.nl.go.kr)에서 이용하실 수 있습니다
(CIP제어번호: CIP 2014014190).